Zum Geleit

Auch wenn es erst die dritte Ausgabe von *Provenienz & Forschung* ist, so sagen wir doch mit einem gewissen Stolz, dass das Deutsche Zentrum Kulturgutverluste mit diesem Periodikum eine spürbare Lücke gefüllt hat: Es gab zuvor keine Zeitschrift, die die Arbeit des Zentrums und die der Provenienzforschung in Deutschland dokumentiert und begleitet hat.

In diesem Heft setzen wir einen inhaltlichen Schwerpunkt auf den Kunsthandel und Kunstraub in Frankreich während der deutschen Besatzung vom Sommer 1940 bis zum Sommer 1944. Ganz zufällig wurde das Thema nicht gewählt, denn seit Bekanntwerden des »Kunstfunds Gurlitt« richtet sich das wissenschaftliche Interesse zunehmend auf das Agieren deutscher Kunsthändler, Agenten und Offiziere im besetzten Frankreich. Hildebrand Gurlitt selbst war schließlich – das wurde durch jüngste Forschungen deutlich herausgearbeitet – der (informelle) Chefeinkäufer für den »Sonderauftrag Linz« in Frankreich. So spielen Kunstwerke mit französischer Provenienz bei den Untersuchungen des dem Deutschen Zentrum Kulturgutverluste angegliederten Projekts »Provenienzrecherche Gurlitt« eine wichtige Rolle.

Das Thema dieses Heftes verweist zudem auf die Herbsttagung des Zentrums, die am 30. November und 1. Dezember 2017 in der Kunst- und Ausstellungshalle der Bundesrepublik Deutschland stattfindet und unter der Überschrift »Raub & Handel. Der französische Kunstmarkt unter deutscher Besatzung (1940–1944)« steht.

Ich wünsche Ihnen eine anregende Lektüre!

PROF. DR. GILBERT LUPFER,
DEUTSCHES ZENTRUM KULTURGUTVERLUSTE,
MAGDEBURG

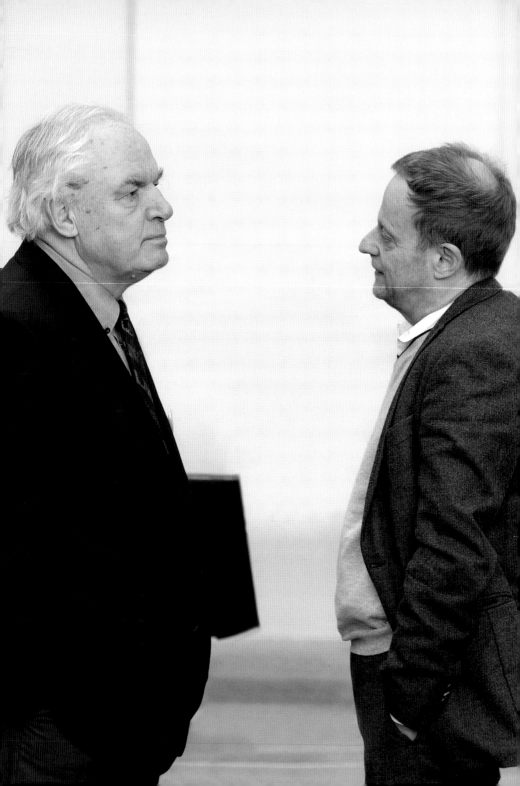

Dank

an Uwe M. Schneede

Nein, das ist beileibe kein Nachruf! Der hier geehrte Uwe M. Schneede ist vielmehr voller Ideen und Schaffenskraft.

Zum ersten Mal in den Ruhestand ging Schneede 2006; da wurde er nach 15-jähriger Tätigkeit als Direktor der Hamburger Kunsthalle emeritiert. In dieser Zeit etablierte er, in der Nachfolge Werner Hofmanns, die Kunsthalle als ein führendes Haus der Klassischen Moderne. Schneede hatte auch als einer der ersten deutschen Museumsdirektoren die moralische, politische und wissenschaftliche Bedeutung, ja Unausweichlichkeit der Provenienzforschung erkannt und diese tatkräftig ermöglicht.

Nach seinem »Ausstieg« als Museumsdirektor arbeitete Schneede mit unverminderter Intensität weiter. Er publizierte zur Klassischen Moderne und kuratierte zahlreiche Ausstellungen. Daneben engagierte er sich weiter für die Aufklärung des NS-Kunstraubes, etwa als Beiratsvorsitzender der Arbeitsstelle für Provenienzforschung.

So war es nur naheliegend, dass Staatsministerin Monika Grütters ihn 2015 zum wissenschaftlichen Gründungsvorstand der Stiftung Deutsches Zentrum Kulturgutverluste in Magdeburg berief. Es stellte eine Herausforderung dar, aus zwei Einrichtungen und zusätzlichen Aufgabenfeldern eine funktionierende neue Institution zu formen, immer im Fokus einer seit dem »Kunstfund Gurlitt« besonders kritischen Öffentlichkeit. Eine Herkulesaufgabe – gerade angemessen für Uwe M. Schneede.

Dass die Magdeburger Stiftung heute als zentrale Einrichtung für die Förderung von Provenienzforschung in Deutschland mit internationaler Reputation positioniert ist, das ist im wissenschaftlichen Bereich vor allem Schneedes Verdienst. Für seine Arbeit danken ihm der Vorstand, die Mitarbeiterinnen und Mitarbeiter des Deutschen Zentrums Kulturgutverluste – und hoffen, dass er »seiner« Stiftung weiter als Freund und Ratgeber verbunden bleibt.

Uwe M. Schneede und Gilbert Lupfer im Gespräch bei der Herbsttagung des Deutschen Zentrums Kulturgutverluste (»Neue Perspektiven der Provenienzforschung in Deutschland«, 27./28. November 2015)

PROF. DR. GILBERT LUPFER,
DEUTSCHES ZENTRUM KULTURGUTVERLUSTE, MAGDEBURG

Geförderte Projekte

HANS-WERNER LANGBRANDTNER · ESTHER HEYER ·
FLORENCE DE PEYRONNET-DRYDEN

Der Nachlass von Franziskus Graf Wolff Metternich

Aufarbeitung des für den Kunstschutz im Zweiten Weltkrieg zentralen Archivbestands

Ausgangslage

Das wachsende und aktuelle Interesse an Kunstraub und Kunstschutz[1] in der NS-Zeit bewegte im Herbst 2013 Winfried und Antonius Grafen Wolff Metternich als Archiveigentümer dazu, den Nachlass ihres Vaters, des Kunsthistorikers und Beauftragten für den Kunstschutz in den besetzten Gebieten Franziskus Graf Wolff Metternich (1893–1978, Abb. 1), archivisch erschließen zu lassen und der Wissenschaft zugänglich zu machen.[2]

Verzeichnet wurde der Nachlass und eine Auswahl aus der umfangreichen wissenschaftlichen Privatbibliothek Wolff Metternichs über das Archivberatungs- und Fortbildungszentrum (AFZ) des Landschaftsverbandes Rheinland (LVR) in Pulheim bei Köln. Denn Wolff Metternich war als langjähriger Provinzialkonservator eng mit dem Rechtsvorgänger des LVR, dem Provinzialverband Rheinland, verbunden gewesen. Im Rahmen der rheinischen Adelsarchivpflege betreut das LVR-AFZ auch das Familienarchiv der Grafen Wolff Metternich, in das der Nachlass (21 Regalmeter) als Depositum eingefügt werden soll (Abb. 2).[3]

Die im Nachlass überlieferten Archivalien der militärischen Kunstschutzorganisation sind sowohl Dienst- als auch persönliche Handakten, die seit Sommer 1940 von Wolff Metternich, seinem Stellvertreter Bernhard von Tieschowitz (1902–1968) und weiteren Mitarbeitern im besetzten Frankreich verfasst und nach seiner erzwungenen Entlassung im Oktober 1943 weitergeführt wurden. Es handelt sich um Korrespondenzen, Aktennotizen, Verordnungen zu Personal, Verwaltung und Rechtsgrundlagen sowie Beiträge zur

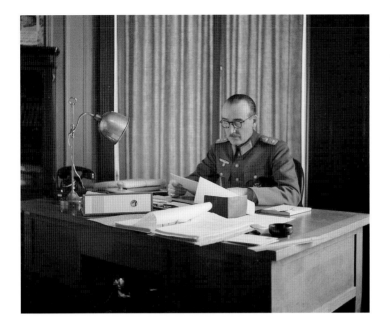

kunstwissenschaftlichen Forschung und Öffentlichkeitsarbeit im Umgang mit Kulturgut. Der Hauptteil besteht aus Lageberichten, Reiseaufzeichnungen und Schreiben zu einzelnen schützenswerten Denkmälern und Gebäuden mit Erörterungen zu Truppenunterkünften oder Belegungsverboten (Abb. 3). Sie werden ergänzt von Listen und Inventaren von Museen und Bergungsorten der französischen staatlichen Kunstmuseen und privaten Kunstsammlungen.

Zwischen Juli 1943 und dem Abzug der deutschen Truppen aus Paris im August 1944 ließ Bernhard von Tieschowitz als nunmehriger Leiter des Kunstschutzes wichtige Akten in das rheinische Denkmalamt nach Bonn, dem wieder bezogenen Dienstsitz Wolff Metternichs, verbringen, weshalb sich diese heute ebenfalls im Nachlass Wolff Metternichs befinden. Die privaten Unterlagen der Nachkriegszeit zur Entnazifizierung Wolff Metternichs und seiner Mitarbeiter sowie seine umfangreiche Korrespondenz zum Thema Denkmalpflege und Kunstschutz im Krieg ergänzen in den folgenden Jahrzehnten den Aktenbestand.

Franziskus Graf Wolff Metternich

Als jüngster Sohn von Ferdinand Graf Wolff Metternich zur Gracht (1845–1938) und Flaminia Prinzessin zu Salm-Salm (1853–1913)

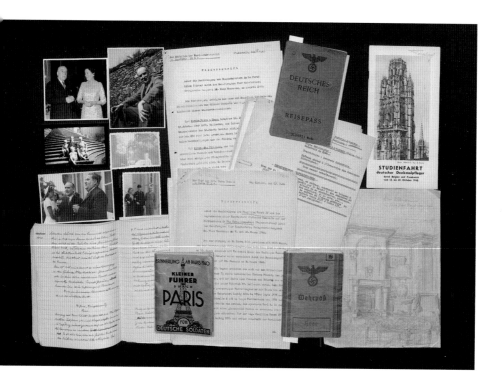

2
Archivalien aus dem
Nachlass Franziskus
Graf Wolff Metternich:
unter anderem Reise-
und Wehrpass, Tage-
buch-Seiten, Publika-
tionen, Berichte und
Fotografien sowie eine
Skizze »meines Wohn-
zimmers in Paris Hotel
Royal Monceau« als
Beispiel seiner zeich-
nerischen Fähigkeiten

wurde Franziskus Graf Wolff Metternich 1893 im westfälischen
Haus Beck geboren, wuchs aber auf dem rheinischen Stammsitz
Schloss Gracht und in der Universitätsstadt Bonn auf. Aus der 1925
mit der westfälischen Adligen Alix Freiin von Fürstenberg (1900–
1991) geschlossenen Ehe gingen vier Kinder hervor. Zwei Söhne und
eine Tochter können heute noch wertvolle biografische Informatio-
nen im Zeitzeugengespräch beisteuern.

Sein Studium der Kunstgeschichte bei Paul Clemen (1866–1947)
in Bonn wurde durch den Kriegsdienst im Ersten Weltkrieg unter-
brochen. 1923 schloss er sein Studium mit einer Doktorarbeit über
den Einzug der Renaissance in die rheinische Baukunst ab. Zu Cle-
men als wissenschaftlichen und beruflichen Ziehvater blieb eine
lebenslange enge Verbundenheit mit regem Schriftwechsel über
Denkmalpflege und Kunstschutz im Krieg bestehen. Denn Clemen
war während des Ersten Weltkrieges für den militärischen Kunst-
schutz tätig gewesen – eine Aufgabe, die Wolff Metternich im Zwei-
ten Weltkrieg ebenfalls ausführte. Zudem hatte Clemen zwischen

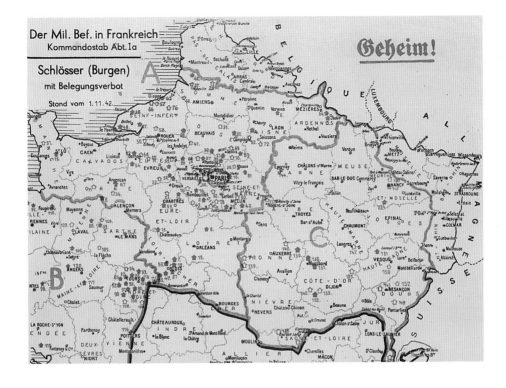

Der Mil. Bef. in Frankreich
Kommandostab Abt. I a

Schlösser (Burgen)
mit Belegungsverbot

Stand vom 1.11.42.

Geheim!

1893 und 1911 das neu geschaffene Amt des Provinzialkonservators der Rheinprovinz ausgeübt. Bei dessen Nachfolger Edmund Renard (1871–1932) war Franziskus Wolff Metternich bereits ab 1926 wissenschaftlicher Mitarbeiter. 1928 übernahm er dann selbst dieses Amt, das er bis 1950 innehatte.

An der Universität Bonn erhielt Wolff Metternich 1933 einen Lehrauftrag und 1940 eine Honorarprofessur für Denkmalpflege und rheinische Kunst. Bereits während seiner Studien- und Doktorandenzeit bereiste er für Recherchen viele Regionen Europas, insbesondere Italien.

Im Mai 1940 wurde Wolff Metternich nach vorangegangenen Gesprächen und Verhandlungen in das von deutschen Truppen besetzte Brüssel und ab dem Sommer nach Paris versetzt. Zu Kriegsbeginn war er zuvor kurzzeitig eingezogen worden, wurde aber für die Bergung und Sicherung beweglichen Kunstgutes im Rheinland vom Heeresdienst freigestellt. Bei seiner Tätigkeit in Paris orientierte sich Wolff Metternich an den Vorarbeiten Clemens zum

3
Vertrauliche Karte des deutschen Militärbefehlshabers in Frankreich mit unter Belegungsverbot stehenden Burgen und Schlössern · 1942 · Detail · Nachlass Franziskus Graf Wolff Metternich, Nr. 74

4
Hinweisschild zum
Schutz von künstle-
risch wertvollem
Kulturgut bei Truppen-
belegung · um 1940–
1944 · Nachlass
Franziskus Graf Wolff
Metternich, Nr. 74

ZUR BEACHTUNG!

Dieses Gebäude enthält
geschichtlich und künstlerisch wertvolle
Einrichtungsgegenstände!

Bei Belegung ist für schonende Behandlung Sorge zu tragen!

Der Militärbefehlshaber in Frankreich
Verwaltungsstab
(Abt. Verwaltung, Gruppe Kunstschutz)

5
Der Stab des militäri-
schen Kunstschutzes
beim Oberkommando
des Heeres bei einer
Besprechung (sitzend:
rechts Franziskus Graf
Wolff Metternich und
in der Mitte Bernhard
von Tieschowitz) ·
1940/41

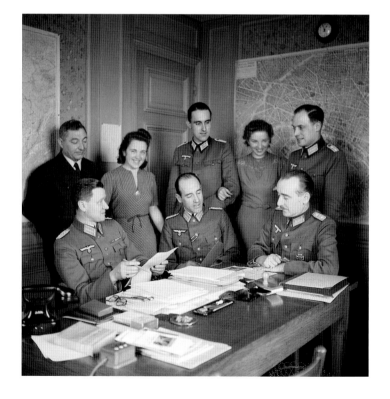

Kunstschutz im Ersten Weltkrieg und dem Kulturgutverständnis im Haager Abkommen von 1907.[4] Er verstand sich als reiner Sachverwalter der staatlichen Kunstsammlungen im Sinne des Kulturerbes der Menschheit.[5]

Wolff Metternich sowie sein Stellvertreter und späterer Nachfolger Bernhard von Tieschowitz waren als Beauftragte für den Kunstschutz in den besetzten Gebieten dem Oberkommando des Heeres zugeordnet, der Mitarbeiterstab hingegen den jeweiligen Militärverwaltungen und Bezirken. Dieser berichtete an die zentrale Verwaltung im Hôtel Majestic in Paris (Abb. 5).

Wolff Metternichs frankophile Haltung, seine wissenschaftlichen und beruflichen Erfahrungen erleichterten ihm den fachlichen Kontakt zur französischen staatlichen Museumsverwaltung, mehr als man es unter Besatzungsbedingungen hätte erwarten können. Zwei Jahre konnte er mit großem Engagement die Kunstschutzorganisation leiten, bis er im Sommer 1942 zunächst beurlaubt und im Oktober 1943 letztlich auf Befehl von Hermann Göring entlassen wurde, da er dessen kunsträuberischen Zugriff auf die staatlichen Museumsbestände in Frankreich erfolgreich verhindern konnte. Ins Rheinland zurückgekehrt, widmete er sich dem Schutz der rheinischen Museen und Kunstsammlungen und koordinierte die Sicherung der Bibliotheken und Archive. Dennoch blieb er über Tieschowitz weiterhin in die Aktivitäten des Kunstschutzes in Frankreich einbezogen.

Zu einer raschen Entnazifizierung – trotz seiner Mitgliedschaft in der NSDAP seit Mai 1933 – und Wiederaufnahme seiner beruflichen Tätigkeit als Provinzialkonservator bereits 1946 verhalfen ihm ein Entlastungsschreiben Jacques Jaujards (1895–1967), des Direktors der Musées nationaux und École du Louvre, sowie seine Kontakte zu den sogenannten Monuments Men, insbesondere den britischen Offizieren dieser »Monuments, Fine Arts, and Archive (MFAA) Section«, mit denen er sich gemeinsam für die Rückführung von Raubkunst einsetzte.[6] Wolff Metternichs internationales Ansehen, seine wissenschaftlichen und beruflichen Verbindungen prädestinierten ihn im Deutschland der Nachkriegszeit für kulturpolitische und diplomatische Aufgaben. Von 1950 bis 1952 leitete er das Wissenschaftsreferat der Kulturabteilung des Auswärtigen Amtes. 1953 übernahm er den Direktorenposten der im Oktober wiedereröffneten Bibliotheca Hertziana in Rom. Seine dortigen Forschungen zum Petersdom führte er auch nach seiner Emeritierung 1962 fort. Wolff Metternich kehrte erst 1968 ins Rheinland zurück, wo er 1978 verstarb.

Projektziele und Ausblick

In dem seitens des Deutschen Zentrums Kulturgutverluste seit September 2016 geförderten Projekt wird innerhalb von zwei Jahren ein archivisches Sachinventar zur Überlieferung des Kunstschutzes im Zweiten Weltkrieg erstellt, das ergänzende Quellen in deutschen, französischen, belgischen und englischsprachigen Archiven um den zentralen Nachlass Wolff Metternich aufzeigt. Damit soll der internationalen wissenschaftlichen (Provenienz-)Forschung eine Quellengrundlage sowie ein Überblick und ein einfacher Zugang zur Aktenlage geboten werden. Folgende Ziele sollen hierzu umgesetzt werden:

1. Online-Veröffentlichung der Ergebnisse mittels der FuD-Datenbank der Universität Trier[7] sowie eine gedruckte Publikation »Graf Wolff Metternich und der Kunstschutz im Zweiten Weltkrieg. Ergebnisse des Forschungsprojekts, Grundlageninformationen und Forschungsansätze« (Arbeitstitel).

2. Verifizierung und Abgleich der im Nachlass von Wolff Metternich überlieferten Kunstgut-Listen von Kunstschutzdepots, welche durch Museen in Frankreich in zahlreichen Schlössern ab Ende der 1930er Jahre angelegt wurden, um ihre Sammlungen im Kriegsfall zu schützen. Durch eine strukturierte Aufnahme sollen diese Quellen im Sinne der Wissenserschließung analysiert werden.[8]

3. Verifizierung und Abgleich mit der Gegenüberlieferung der Kunstgut-Listen jüdischer Sammler in Paris, die sich in einer sogenannten Geheimakte Dr. Bunjes im Nachlass Wolff Metternich befinden.[9]

4. Sichtbarmachung der Netzwerke und Strukturen des Kunstschutzes im Zweiten Weltkrieg.

Eine dreitägige Tagung im LVR-Kulturzentrum Brauweiler (19.–21. September 2019) mit dem Thema »Franziskus Graf Wolff Metternich und der Kunstschutz im 2. Weltkrieg. Kulturgutschutz und -verlust im Rheinland und in Europa« (Arbeitstitel) soll zudem die Ergebnisse dieses und eines Folgeprojekts präsentieren. Den Schwerpunkt der Fachtagung bilden der gesamte deutsche militärische Kunstschutz während des Zweiten Weltkrieges, aber auch die Kunstschutzaktivitäten vor Ort im Rheinland. Ein Tagungsband mit circa 20 wissenschaftlichen Beiträgen zum Kunstschutz im Rheinland, in Frankreich und Europa soll bis Ende 2019 erarbeitet und publiziert werden.

1 Den deutschen militärischen Kunstschutz gab es bereits im Ersten Weltkrieg als Antwort auf die Zerstörung durch das Kriegsgeschehen in Belgien; vgl. u. a. Paul Clemen (Hg.): Kunstschutz im Kriege. Berichte über den Zustand der Kunstdenkmäler auf den verschiedenen Kriegsschauplätzen und über die deutschen und österreichischen Maßnahmen zu ihrer Erhaltung, Rettung und Erforschung, 2 Bde., Leipzig 1919; Christina Kott: Préserver l'art de l'ennemi? Le patrimoine artistique en Belgique et en France occupées, 1914 – 1918, Brüssel/Bern 2006; dies.: Der deutsche »Kunstschutz« im Ersten und Zweiten Weltkrieg – ein Vergleich, in: Ulrich Pfeil (Hg.): Deutsch-französische Kultur- und Wissenschaftsbeziehungen im 20. Jahrhundert, München 2007, S. 137 – 153. Im Mai 1940 war Franziskus Graf Wolff Metternich im Zuge des Frankreichfeldzuges zum Leiter des Kunstschutzes, angesiedelt beim Oberkommando des Heeres, berufen worden, ab August mit Sitz in Paris. Die Tätigkeiten waren hauptsächlich bestimmt durch die Zusammenarbeit mit den Musées nationaux, dem Schutz der staatlichen Kunstsammlungen und denkmalpflegerischen Aufgaben, insbesondere zum Gebäudeschutz.

2 Im Zuge des Projekts »Francofonia« war dem Dokumentarfilmer Alexander Sokurov und seinen Mitarbeitern erstmals eine Einsicht in die Kunstschutzakten im Nachlass gegeben worden. Der Film (2015) befasst sich mit der Thematik des Kunstraubes und dem Louvre unter deutscher Besatzung. Dabei spielt insbesondere die Zusammenarbeit zwischen Franziskus Graf Wolff Metternich und Jacques Jaujard eine Rolle; vgl. auch www.francofonia.de (14.7.2017).

3 Bei den Haager Abkommen von 1899 und 1907 handelt es sich um völkerrechtliche Regelungen im Kriegsfall, hierbei für Wolff Metternich von besonderer Relevanz die Haager Landkriegsordnung und der Artikel 27 zur Schonung von Gebäuden und Denkmälern bei Belagerung; vgl. auch die Haager Konvention zum Schutz von Kulturgut bei bewaffneten Konflikten von 1954, an der auch Wolff Metternich mitwirkte.

4 Der Nachlass (künftig zitiert: NL FGWM) befindet sich im Archivdepot der Vereinigten Adelsarchive im Rheinland e. V. (VAR) auf Schloss Ehreshoven und ist über das LVR-Archivberatungs- und Fortbildungszentrum in der Abtei Brauweiler (Stadt Pulheim bei Köln) einsehbar: www. afz.lvr.de/de/archivberatung/adelsarchive_1/benutzung_2/benutzung_3.html (14.7.2017).

5 Vgl. u. a. Rheinischer Verein für Denkmalpflege und Landschaftsschutz (Hg.): Festschrift für Franz Graf Wolff Metternich (zum 80. Geburtstag), Neuss 1973; sowie die Einleitung von Henrike Bolte zum Findbuch Nachlass Franziskus Graf Wolff Metternich, LVR-AFZ, Stand 2016.

6 Das Entnazifizierungsverfahren zog sich mit Einspruch gegen die Einstufung in Kategorie IV (1947) bis 1948; vgl. bes. NL FGWM, Nrn. 9 – 11 und 38.

7 Forschungsnetzwerk und Datenbank-System (FuD), http://fud.uni-trier.de/de (14.7.2017).

8 Kunst- und Kulturgutlisten französischer Bergungsorte befinden sich u. a. in NL FGWM, Nrn. 39, 46, 47, 65, 74 – 76, 81 – 89, 96 – 98, 100, 124 – 125, 163, 167, 191 – 193.

9 Ebd., Nr. 187.

..

Dr. Hans-Werner Langbrandtner ist wissenschaftlicher Archivar beim LVR-Archivberatungs- und Fortbildungszentrum und für die Überlieferung der über 50 Mitgliedsarchive der Vereinigten Adelsarchive im Rheinland e. V. zuständig.

Die Projektmitarbeiterin Esther Heyer ist freiberufliche Kunsthistorikerin und insbesondere im Bereich der deutsch-französischen Kontextforschung zum Zweiten Weltkrieg tätig. Zudem befasst sie sich seit 2015 im Rahmen ihrer Dissertation an der Ludwig-Maximilians-Universität München mit Franziskus Graf Wolff Metternich.

Die Projektmitarbeiterin Florence de Peyronnet-Dryden, Historikerin und Archivarin, ist freiberuflich für Projekte verschiedener Privatarchive in Deutschland und Frankreich tätig. Sie arbeitet außerdem als wissenschaftliche Archivarin im französischen Nationalarchiv und betreut dort unter anderem die Bestände über die deutsche Besatzung während des Zweiten Weltkrieges.

..

Förderung des langfristigen Projekts »Bereitstellung von archivischen Quellen aus deutschen, französischen und englischsprachigen Archiven für die deutsche und internationale Provenienzforschung zu Kunstschutz (und Kunstraub) im Zweiten Weltkrieg« von September 2016 bis voraussichtlich August 2018.

..

SABINE SCHERZINGER

Der Mainzer Bibliotheksbestand aus der Kunsthistorischen Forschungsstätte Paris

Klärung der Provenienz und Funktion der Bibliothek im Kontext des organisierten und verfolgungsbedingten Kunstraubes

Im Frühjahr 2013 zog das Institut für Kunstgeschichte der Johannes Gutenberg-Universität Mainz in das neu errichtete Georg Forster-Gebäude um. Die damit verbundene Eingliederung der Instituts-bibliothek in die Bereichsbibliothek und die neue Aufstellung der Bücher lenkten die Aufmerksamkeit auf einen Bestand, der im Zuge der Gründung der Universität durch die französische Militärregierung im Jahre 1946 nach Mainz gelangt und dem damaligen kunst-geschichtlichen Institut zeitnah überantwortet worden war. Dieser Altbestand umfasst circa 3 080 deutsch- und französischsprachige Fachpublikationen (Abb. 1) sowie eine große Anzahl an Auktions-katalogen und kann aufgrund verschiedener Stempel (Abb. 2–4) als Teil der Bibliothek der ehemaligen Kunsthistorischen Forschungs-stätte (KHF) in Paris identifiziert werden.

Deren Eröffnung am 1. Januar 1942 in der ehemaligen Vertre-tung der Tschechoslowakischen Republik in Paris geht auf Betreiben des Bonner Ordinarius für Kunstgeschichte, Alfred Stange (1894–1968), und des Reichsministeriums für Wissenschaft, Erziehung und Volksbildung zurück.[1] Zum Direktor der personell und verwaltungs-technisch formal dem Deutschen Institut in Paris unterstellten und mit einem jährlichen Etat von 50 000 RM ausgestatteten KHF wurde Hermann Bunjes (1911–1945), ein Protegé Stanges, ernannt. Mit der Errichtung der KHF beabsichtigte man vordergründig, der deut-schen Kunstgeschichte und ihren Vertretern zu größerem Ansehen

in Frankreich zu verhelfen. Zudem sollten französische und deut-
sche Wissenschaftler sowie Museen und andere Institutionen bei
ihren Recherchen unterstützt werden. In diesem Sinne erfolgte auch
der Aufbau der Bibliothek, die zwei Jahre nach der Gründung bereits
einen Bestand von 3 507 deutschsprachigen und 2 533 französisch-
sprachigen Publikationen aufweisen konnte. Die für den Ankauf der
Bücher benötigten Mittel wurden über den Haushaltsetat der KHF
sowie durch Spenden der rheinischen Provinzialverwaltung bereit-
gestellt. Zusätzlich erhielt die Bibliothek durch eine Schenkung des
Kunsthändlers Étienne Bignou (1891–1950) im Jahre 1942 zahlrei-
che Kataloge des Auktionshauses Hôtel Drouot, die gesondert auf-
gestellt und mit einem zusätzlichen Stempel versehen wurden
(Abb. 5).[2]

Allerdings handelt es sich bei der KHF um keine rein wissen-
schaftliche Einrichtung, vielmehr ist sie im Kontext der Aktivitäten
ihres Direktors Hermann Bunjes zu bewerten.[3] Dieser war bis 1942
auf Anordnung der Reichskanzlei als Vertreter des Kunstschutzes
der Militärverwaltung für den Einsatzstab Reichsleiter Rosenberg
(ERR) als verantwortlicher Referent eingesetzt worden und verfügte
infolge dieser Tätigkeit über genaue Kenntnisse hinsichtlich der
Aufbewahrungsorte von Kunstgegenständen. Überdies unterhielt er
Kontakte zu allen am Kunstmarkt agierenden Personen und betreute
die Ausstellungen verfolgungsbedingt entzogener Kunstwerke in der

2–4
Die drei Stempel spiegeln die Auseinandersetzung um den Institutsnamen der KHF wider.

Die Verwendung der verschiedenen Namen in den Stempeln ermöglicht heute, den Zeitpunkt der Erwerbung der einzelnen Bände genauer zu bestimmen.

EXPOSITIONS

TICULIÈRE : *Le Dimanche 1ᵉʳ Mai 1892, de 1 h. à*

PUBLIQUE : *Le Lundi 2 Mai 1892, de 1 h. à 6 h*

KUNSTHISTORISCHES
INSTITUT
PARIS

5
Der in den Auktionskatalogen am oberen rechten Rand auf der Titelseite angebrachte Stempel wird handschriftlich durch die Initialen »E. B.« (für Étienne Bignou) und eine fortlaufende Nummer ergänzt.

GESCHENK E.B. Nr. 116

Pariser Galerie nationale du Jeu de Paume, deren Transport nach Deutschland er auch organisierte. Darüber hinaus war Bunjes nachweislich, auch in seiner Zeit als Direktor der KHF, als Mittelsmann für Hermann Göring tätig, für den er Werke aus französischem Staatsbesitz »einzutauschen« versuchte.[4]

In Anbetracht der Verflechtung Bunjes in die Aktivitäten auf dem Pariser Kunstmarkt veranlassten das Institut für Kunstgeschichte in Mainz und die Universitätsbibliothek ein sechsmonatiges, universitätsintern gefördertes Projekt, um die Überführung der Bücher nach Mainz zu rekonstruieren und insbesondere auch die Umstände ihrer Erwerbung für die KHF näher zu beleuchten. Die zwischen September 2015 und Februar 2016 durchgeführten Recherchen ergaben, dass die Bücher in Mainz mit jenen identisch sind, die im Zuge der Evakuierung eines Teils der Bibliothek der KHF im Februar 1944 in 35 Kisten verpackt nach Schloss Bürresheim verbracht worden waren. Die Abschrift einer Bücherliste, die man im Vorfeld der Evakuierung in Paris erstellte und die sich heute im Universitätsarchiv in Mainz befindet,[5] ermöglicht nun über die Stempel hinaus die Identifizierung der einzelnen Bände. Die französische Militärverwaltung erfuhr nach Kriegsende durch den ehemaligen Assistenten der KHF, Heinrich Gerhard Franz (1916–2006), der im Auftrag von Bunjes den Transport begleitet hatte, von den Büchern und reklamierte diese für die neu gegründete Universität in Mainz.[6]

Hinsichtlich der Frage nach den Erwerbungsumständen der deutsch- und französischsprachigen Fachpublikationen für die KHF ergibt sich nach den bisherigen Recherchen ein wesentlich komplexeres Bild. So wurden die Bände der französischen Abteilung der Bibliothek der KHF von Bunjes zwischen 1942 und 1944 vor Ort gekauft. Diesbezüglich legen die im Nationalarchiv in Paris überlieferten Quittungen nahe,[7] dass es sich hierbei vordergründig um legal getätigte Erwerbungen handelt. Allerdings war es im Rahmen des kurzfristigen Projekts nicht möglich, einen tieferen Einblick in die genauen Umstände zu erlangen, die explizit aufgrund der Tätigkeit Bunjes für den Kunstschutz und seiner Aktivitäten auf dem Kunstmarkt nötig sind. Dass gerade Mitarbeiter des Kunstschutzes in die Veräußerung von antiquarischen und seltenen Büchern involviert waren, die möglicherweise aus Entziehungen oder erzwungenen Verkäufen stammen, zeigen die Ankäufe für das LVR-Landesmuseum in Bonn, die Eduard Neuffer (1900 – 1954) zwischen 1940 und 1945 bei seinen Kollegen vom Kunstschutz zu teilweise »symbolischen« Preisen getätigt hat.[8] Des Weiteren gilt es zu ermitteln,

in welchem Umfang Bunjes Bücher in einschlägig bekannten Buchhandlungen erstand, beispielsweise der deutschen Buchhandlung »Rive Gauche«, die in Verdacht steht, Werke aus verfolgungsbedingten Entziehungen veräußert zu haben.[9] Inwieweit Bunjes beim Kauf der Bücher in Paris »nur« von den günstigen Devisenkursen profitiert haben mag oder ob er am Verkauf verfolgungsbedingt entzogener Stücke beteiligt war, konnte daher nicht ermittelt beziehungsweise kann nicht ausgeschlossen werden.

Die Ausstattung der deutschen Abteilung der Bibliothek der KHF oblag in Deutschland Alfred Stange. Bereits wenige Wochen nach der offiziellen Gründung der KHF äußerte Bunjes in einem Brief an Stange Anfang Mai 1942 sein Erstaunen darüber, dass dieser bereits circa 2 000 Bücher »zusammengebracht« habe.[10] Die Finanzierung und die genauen Umstände dieser kurzfristigen Beschaffung eines solch umfangreichen Bücherbestands für die Pariser Bibliothek konnte durch die bislang durchgeführten Archivrecherchen nicht geklärt werden. Bedenkt man jedoch die von Stange für die Erweiterung der eigenen Institutsbibliothek in Bonn belegte Erwerbungspraxis in den besetzten Gebieten und der Übernahme von Büchern aus verfolgungsbedingten Entziehungen[11] sowie entzogenen Sammlungen,[12] wirft dies ein bezeichnendes Licht auf die möglichen Umstände der Beschaffung des Pariser Bestands. Daher besteht auch für die von Stange für die KHF in Deutschland zwischen 1942 und 1944 »zusammengebrachten« Bücher der Verdacht auf NS-verfolgungsbedingt entzogenes Kulturgut, den es noch zu verifizieren gilt.

Das seit Januar 2017 vom Deutschen Zentrum Kulturgutverluste geförderte Projekt an der Johannes Gutenberg-Universität erlaubt nun – über diese notwendige Klärung der Provenienz der deutsch- und französischsprachigen Publikationen der KHF hinaus – weitere Forschungen zur Funktion der Bibliothek der KHF. Eine detaillierte Analyse der zahlreichen, teilweise annotierten Auktionskataloge und deren Verwendung durch Bunjes im Kontext seiner Aktivitäten auf dem Pariser Kunstmarkt bietet dabei die Möglichkeit, den Informationsaustausch der am Kunstraub beteiligten Akteure in Paris und dem Rheinland und deren Netzwerkaktivitäten zu rekonstruieren und somit Aufschluss über die Organisation des Kunstraubes in Frankreich zur Zeit der deutschen Besatzung zu erhalten.

1 Zur Kunsthistorischen Forschungsstätte vgl. Nikola Doll: Politisierung des Geistes. Der Kunst-historiker Alfred Stange und die Bonner Kunstgeschichte im Kontext nationalsozialistischer Expansionspolitik, in: Burkhard Dietz, Helmut Gabel, Ulrich Tiedau (Hg.): Griff nach dem Westen. Die »Westforschung« der völkisch-nationalen Wissenschaften zum nordwesteuropäischen Raum (1919–1960), 2 Bde., Münster u. a. 2003, Bd. 2, S. 979–1015, hier S. 1005 f.

2 Brief von Alfred Stange an Heinz Haake, 21.3.1942, Pulheim, Archiv des Landschaftsverbandes Rheinland, Kulturabteilung der Rheinischen Provinzialverwaltung 1871 bis 1949, Nr. 11189, o. Bl.

3 Zu Hermann Bunjes vgl. Doll 2003, S. 1006 f.

4 Vgl. Nikola Doll: Die »Rhineland-Gang«: Ein Netzwerk kunsthistorischer Forschung im Kontext des Kunst- und Kulturgutraubes in Westeuropa, in: Koordinierungsstelle für Kulturgutverluste (Hg.): Museen im Zwielicht. Ankaufspolitik 1933–1945, Magdeburg 2007, S. 63–79, hier S. 78.

5 Mainz, Universitätsarchiv, Bst. 45, Nr. 210, o. Bl.

6 Vgl. Sabine Arend: Studien zur deutschen kunsthistorischen »Ostforschung« im Nationalsozi-alismus. Die kunsthistorischen Institute an den (Reichs-)Universitäten Breslau und Posen und ihre Protagonisten im Spannungsfeld von Wissenschaft und Politik, Berlin 2009, S. 85 f.

7 Bspw. André Richert vom 13.4.1943 und Rive Gauche vom 16.12.1943, Paris, Archives nationa-les, AJ/40, Nr. 1671, o. Bl.

8 Vgl. Susanne Haendschke: Von dubiosen Schenkungen und seltsamen Ankäufen – NS-Raubgut in der Bibliothek? Ein Werkstattbericht, Vortrag auf der Tagung »NS-Raubgut Forschung in Bibliotheken und Archiven. Ein Workshop aus der Praxis für die Praxis« am 16./17.9.2010, Initi-ative Fortbildung für wissenschaftliche Spezialbibliotheken und Verwandte Einrichtungen e. V. in Kooperation mit der Zentral- und Landesbibliothek Berlin und der Koordinierungsstelle Magdeburg, www.initiativefortbildung.de/pdf/NS_Raubgut 2010/Haendschke.pdf (14.6.2017), S. 10 und 13.

9 Vgl. Eckard Michels: Das Deutsche Institut in Paris 1940–1944, Stuttgart 1993, S. 77.

10 Brief von Hermann Bunjes an Alfred Stange, 2.5.1942, Paris, Archives nationales, AJ/40, Nr. 1674, o. Bl.

11 Pulheim-Brauweiler, Archiv des Landschaftsverbandes Rheinland, Kulturabteilung der Rheini-schen Provinzialverwaltung 1871 bis 1949, Nr. 11189, Jahresbericht Kunsthistorisches Institut 1942/43, o. Bl.

12 Brief von Alfred Stange an den Universitätskurator, 1.3.1940, Universitätsarchiv Bonn, PF 196, Nr. 58, o. Bl.

..

Sabine Scherzinger ist Kunsthistorikerin und führte zwischen September 2015 und Februar 2016 ein universitätsintern gefördertes Projekt der Universität Mainz zu den Beständen aus der Kunst-historischen Forschungsstätte durch. Seit Januar 2017 ist sie wissenschaftliche Mitarbeiterin in dem unten genannten Projekt.

..

Förderung des langfristigen Projekts »Der Mainzer Bibliotheksbestand der Kunsthistorischen Forschungsstätte Paris (KHF) (1942–1944). Klärung der Provenienzen und Funktion der Bibliothek im Kontext des organisierten, verfolgungsbedingten Kunstraubes« an der Universitätsbibliothek der Johannes Gutenberg-Universität Mainz von Januar 2017 bis voraussichtlich Dezember 2018.

..

ELISABETH FURTWÄNGLER

Das Repertorium zum französischen Kunstmarkt während der deutschen Besatzung

Der Erforschung des europäischen Kunstmarktes zur Zeit des Nationalsozialismus ist in den letzten Jahren, insbesondere in Folge des Falls um den Kunsthändler Hildebrand Gurlitt, eine erhöhte Aufmerksamkeit zugekommen. Die Prüfung der Provenienzen von Sammlungsbeständen wurde intensiviert. Doch gestalten sich die Untersuchungen zur Herkunft einzelner Objekte oftmals sehr schwierig, da weiterführende Informationen zu involvierten Personen fehlen. Deshalb ist eine umfassende Grundlagenforschung zur Analyse der transnationalen Verflechtungen der Kunstmärkte notwendig. Hier setzt das im Sommer 2017 angelaufene, deutsch-französische Forschungsprojekt »Repertorium zum französischen Kunstmarkt während der deutschen Besatzung 1940–1944. Akteure – Orte – Netzwerke« an. Die durch das Deutsche Zentrum Kulturgutverluste geförderte Studie wird vom Institut national d'histoire de l'art in Paris in Kooperation mit dem Institut für Kunstwissenschaft und historische Urbanistik der Technischen Universität Berlin durchgeführt. Ziel ist es, auf Grundlage intensiver Archivrecherchen, die Akteure – Auktionatoren, Museumsmitarbeiter, Kunsthändler, Sammler, Experten und Institutionen – auf dem französischen Kunstmarkt, ihre Kontakte untereinander sowie ihre Verbindungen zum deutschen Kunstmarkt im »Dritten Reich« zu identifizieren, genau zu untersuchen und die Ergebnisse in einer Datenbank zu erfassen.

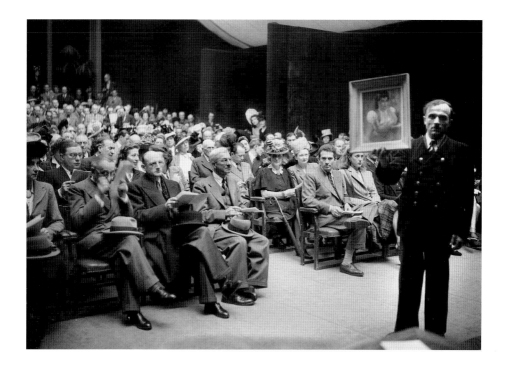

Der französische Kunstmarkt zur Zeit
der deutschen Besatzung

In den Jahren der Besatzung war Paris der größte Umschlagplatz für Kunst in Europa. Die auf dem Kunstmarkt herrschende Hochkonjunktur entstand durch das riesige und höchst qualitätvolle Angebot, das vor allem durch die Enteignungen jüdischer Sammler und Galeristen zustande kam und rege internationale Nachfrage erzeugte. Aus tausenden von den nationalsozialistischen Rauborganisationen zusammengetragenen und vom Einsatzstab Reichsleiter Rosenberg (ERR) in der Galerie nationale du Jeu de Paume gelagerten Kunstwerken wählten Hitler und Göring Stücke für ihre Sammlungen aus. Eine beträchtliche Anzahl wurde für das geplante Führermuseum in Linz abtransportiert, weitere Werke verwendete man als Zahlungsmittel und Tauschobjekte. Kunst war ähnlich wie Gold eine sichere Anlage in Zeiten hoher Inflation. Kunstauktionen avancierten zu gesellschaftlichen Ereignissen (Abb. 1). Während Juden das Betreten des Hôtel Drouot, des Monopolhalters für Versteigerungen

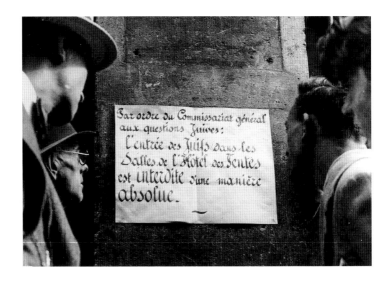

in Frankreich, strikt untersagt war (Abb. 2), nutzten die Auktionatoren
des Pariser Traditionshauses die Mechanismen des Auktionshandels,
um gegebenenfalls die zweifelhafte Herkunft eines Kunstwerks aus
jüdischem Besitz zu verwischen.[1] Die Einkaufs- und Verkaufsbücher
deutscher Kunsthändler wie Karl Haberstock oder Hildebrand Gurlitt,
die in engem Kontakt zu den nationalsozialistischen Machthabern
standen, zeugen vom Umfang der in Paris getätigten Geschäfte (Abb. 3
und 4).

Rückführung, Restitution und Aufarbeitung

Die Museumskonservatorin Rose Valland (1898–1980), die Verbin-
dungen zur Résistance unterhielt, arbeitete in dem ERR-Raubkunst-
lager im Jeu de Paume. Ihr ist es zu verdanken, dass zahlreiche aus
Frankreich verschleppte Kunstwerke geborgen und zurückgebracht
werden konnten. Sie hatte heimlich Inventarlisten abgeschrieben
und Gespräche über Bestimmungsorte von Kunsttransporten be-
lauscht.[2] Dieses Wissen gab sie an die »Monuments, Fine Arts, and
Archives (MFAA) Section« der US-Armee weiter.

Etwa 60 000 Werke, die aus staatlichen wie privaten französi-
schen Sammlungen und dem französischen Kunsthandel während
des Krieges nach Deutschland gekommen waren, wurden dem
französischen Staat nach 1945 von den Alliierten übereignet. Davon
konnten 45 000 Stücke zeitnah ihren rechtmäßigen Eigentümern

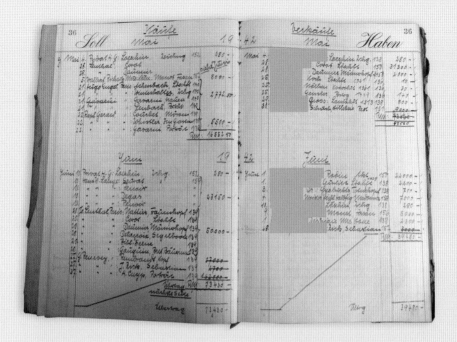

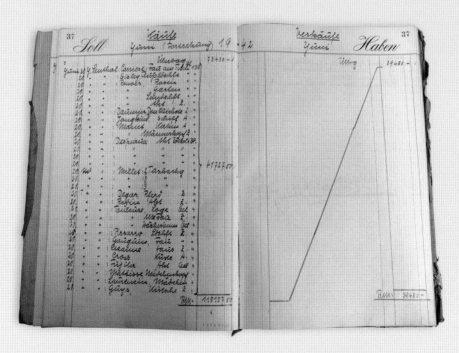

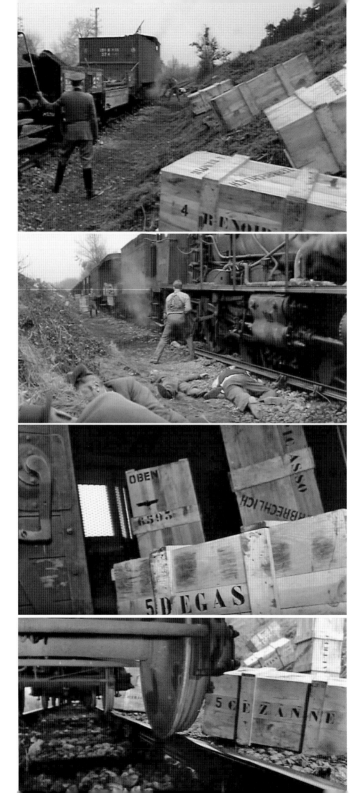

zurückgegeben werden. Von den restlichen Objekten, deren Eigentümer nicht bekannt waren oder den Holocaust nicht überlebt hatten, wurden vermutlich in den 1960er Jahren circa 13 000 veräußert und circa 2000 aufgrund ihres materiellen und immateriellen Wertes in die Obhut der französischen Nationalmuseen gegeben, wo sie bis heute den sogenannten MNR-Bestand (Musées Nationaux Récupération) bilden.[3]

Die Restitutionsfrage geriet bald in den Hintergrund, wie es etwa der viel beachtete, auf dem Bericht Rose Vallands basierende Film »The Train« von 1964 deutlich werden lässt (Abb. 5–8).[4] Zwar wurde darin medienwirksam der Kunstraub der Nationalsozialisten inszeniert, doch ging es dabei vorrangig um die Darstellung des mutigen Kampfes der Résistance für die Verteidigung französischen Kulturgutes. Die Vorgeschichte der massenhaften Enteignungen fand keine Beachtung, ebenso wenig wie die Leistung Rose Vallands und die Entwicklung nach 1945.[5]

Erst im Laufe der 1990er Jahre gelangte der NS-Kunstraub und die Frage der Restitution wieder stärker in das öffentliche Bewusstsein, da verschiedene Publikationen zu diesem Thema erschienen.[6] Darin wurde unter anderem auf den lange unbeachteten MNR-Bestand aufmerksam gemacht. Man forderte die französischen Nationalmuseen auf, sich stärker darum zu bemühen, die Eigentümer dieser Objekte ausfindig zu machen. Daraufhin wurde die Bestandsliste im November 1996 online gestellt. Zudem setzte man eine »Mission d'étude sur la spoliation des Juifs de France« (Mission Mattéoli) ein, die ihre Ergebnisse im Jahr 2000 veröffentlichte und dank derer die für diese Thematik relevanten Archive nun für Recherchen zugänglich sind.[7] Seitdem wird auf diesem Feld intensiv geforscht und in der Öffentlichkeit ist das Thema präsenter. Auch Rose Valland erfuhr größere Bekanntheit und Würdigung, nicht zuletzt in der Kinder- und Jugendliteratur (Abb. 9).[8]

Das Repertorium zum französischen Kunstmarkt
Am Anfang des Projekts stand die gegenwärtig noch andauernde, systematische Auswertung von Archivbeständen, die in den Archives nationales und Archives de Paris lagern. Es handelt sich dabei um über 70 Akten zu einzelnen Akteuren, die in Folge von Untersuchungen über die Tätigkeiten von Kunsthändlern durch die Kriminalpolizei während des Krieges, aber auch im Laufe der sogenannten Säuberungen in der Zeit nach der Befreiung angelegt wurden. Darin

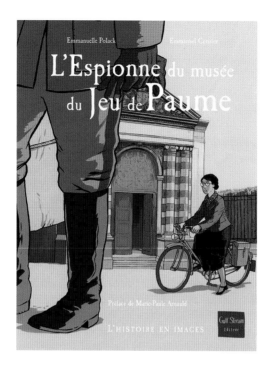

9
Emmanuelle Polack:
Rose Valland,
l'espionne du musée
de Jeu de Paume,
Nantes 2009, Buch-
cover

sind die Aktivitäten der Händler und anderer Personen auf dem internationalen Kunstmarkt dokumentiert. Zu den zahlreichen erwähnten deutschen Namen werden ergänzende Recherchen in Deutschland durchgeführt. Darüber hinaus wird in den französischen Archiven gezielt nach Dokumenten gesucht, welche die Tätigkeiten von Akteuren des deutschen Kunstmarktes in Frankreich belegen. So entwickelt sich das Projekt unter Verschränkung deutscher und französischer Quellen und Expertise wechselseitig weiter.

Das Repertorium, dessen Daten dreisprachig (französisch, deutsch, englisch) online öffentlich zugänglich sein werden, soll der internationalen Provenienzforschung als nachhaltiges Werkzeug dienen. Daher findet der strukturelle Aufbau im Austausch mit Provenienzforschenden statt, deren Erwartungen an die Datenbank dringend zu berücksichtigen sind, um die Systematik zweckorientiert und benutzerfreundlich zu gestalten. Mögliche Synergieeffekte mit anderen Online-Ressourcen, etwa mit den Angeboten des Deutschen Zentrums Kulturgutverluste, sollen genutzt werden. In Rücksprache

mit Mitgliedern des Arbeitskreises Provenienzforschung e. V. werden Kriterien für die Filterung der Archivmaterialien und die Selektion von Informationen zu einzelnen Akteuren, Körperschaften und Orten erstellt.

Nach dem Pariser Symposium »Patrimoines spoliés. Regards croisés France-Allemagne« des Deutschen Forums für Kunstgeschichte und des Institut national du patrimoine im Juni 2016 ist das Projekt eine weitere Initiative deutsch-französischer Wissenschaftskooperation, von der sowohl die Provenienzforschung als auch die Kunstmarktforschung profitieren werden.

1 Vgl. Emmanuelle Polack: »Ravalage« at the Hôtel Drouot or the Art of Obtaining a Clean Provenance for Works Stolen in France during the Second World War, in: Looters, Smugglers, and Collectors. Provenance Research and the Market, Ausst.-Kat. Henie Onstad Kunstsenter, Høvikodden 2015, hg. von Tone Hansen, Ana Maria Besciani, Oslo 2015, S. 35–43.

2 Siehe hierzu: Emmanuelle Polack, Philippe Dagen: Les carnets de Rose Valland. Le pillage des collections privées d'œuvres d'art en France durant la Seconde Guerre mondiale, Lyon 2011.

3 Ausführliche Informationen zu den Rückführungen und dem MNR: www.culture.gouv.fr/documentation/mnr/pres.htm (18.8.2017).

4 Rose Valland hatte wenige Jahre zuvor ihre Erinnerungen veröffentlicht: Rose Valland: Le Front de l'Art. Défense des collections françaises 1939–1945, Paris 1961.

5 Vgl. Corinne Bouchoux: »Si les tableaux pouvaient parler …«. Le traitement politique et médiatique des retours d'œuvres d'art pillées et spoliés par les nazis (France 1945–2008), Rennes 2013, S. 171 f., online unter https://halshs.archives-ouvertes.fr/tel-00951875/document (18.8.2017).

6 Zu nennen sind hier v. a. Lynn H. Nicholas: The Rape of Europa. The fate of Europe's Treasures in the Third Reich and the Second World War, New York 1994; sowie Hector Feliciano: Le musée disparu. Enquête sur le pillage des œuvres d'art en France par les nazis, Paris 1995.

7 Die Berichte der »Mission Mattéoli« sind online einsehbar: www.culture.gouv.fr/documentation/mnr/MnR-matteoli.htm (18.8.2017).

8 Das Centre d'Histoire de la Résistance et de la Déportation Lyon widmete ihr eine Ausstellung: »La dame du Jeu de Paume. Rose Valland sur le front de l'art« (3.12.2009–2.5.2010). Im Kinofilm »The Monuments Men« (2014) rekurriert die Figur der Claire Simone auf das historische Vorbild Vallands.

...

Dr. Elisabeth Furtwängler ist wissenschaftliche Mitarbeiterin an der Technischen Universität Berlin. Zusammen mit der französischen Historikerin Emmanuelle Polack betreut sie das unten genannte Projekt.

...

Förderung des langfristigen Projekts »Repertorium zum französischen Kunstmarkt während der der deutschen Besatzung 1940–1944. Akteure – Orte – Netzwerke« am Institut für Kunstwissenschaft und Historische Urbanistik der Technischen Universität Berlin von Juni 2017 bis voraussichtlich Juni 2019.

...

ANDREA BARESEL-BRAND

Hildebrand Gurlitts Kreise in Paris

Der französische Kunstmarkt, speziell im Paris der 1940er Jahre, florierte enorm. Gründe hierfür waren gestiegene Kaufkraft, günstige Kurse, hohe Inflation und ein für hochwertige Kunstgegenstände gesättigter deutscher Markt. Die Preise stiegen dementsprechend – ein Phänomen, das auch für andere von den Deutschen besetzte Gebiete festgestellt werden kann.[1] Dies dürfte die Vielzahl der internationalen Akteure, Händler, Experten und Agenten angezogen haben, von denen Hildebrand Gurlitt (1895–1956) einer derjenigen gewesen ist, die in großem Stil einkauften. Gelenkt und zugleich begünstigt wurde der Handel durch die von den Besatzern geschaffenen Strukturen und die infolge unrechtmäßiger Entziehungen und Zwangsverkäufe auf den Markt gelangenden Kunstwerke.

Der während der deutschen Besatzung (1940–1944) im Louvre für Exportgenehmigungen von Kunstwerken zuständige Michel Martin berichtete, dass Hildebrand Gurlitt zwischen 1942 und Juli 1944 jeden Monat zehn Tage in Paris verbrachte.[2] Nach eigenen Angaben reiste Gurlitt im Sommer 1941 erstmalig, und zwar im Auftrag deutscher Museen, nach Paris.[3] Ab 1943 kaufte er als Haupteinkäufer für den »Sonderauftrag Linz« in Paris, aber auch in Belgien und den Niederlanden Kunst ein und profitierte von zahlreichen Privilegien.[4] Protokolliert wird seine rege Reisetätigkeit nach Paris mit teils langen Aufenthalten zudem durch seine Ehefrau Helene in einem Journal. Sie vermerkt darin kursorisch 31 Aufenthalte in Paris, auch finden sich Hinweise auf Reisen nach Berlin, Köln und in die Niederlande.[5] Anhand von überlieferten Geschäftsunterlagen[6] werden allein 20 »Einkaufsreisen« zwischen September 1941 und Juli 1944 in das besetzte Frankreich bestätigt, wonach er Kunstwerke von oder über Lola (Olga) Chauvet, Hugo Engel, Raphaël Gérard, Jean

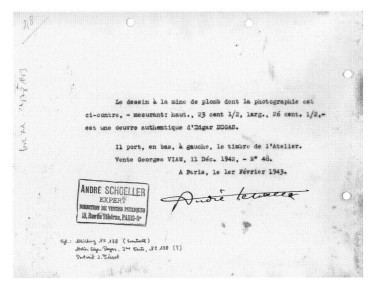

Lenthal, Pierre Renevey, Theo(dor) Hermsen und Étienne Ader kaufte.[7] Allerdings dürfte das Gurlitt'sche Netzwerk weitaus größer gewesen sein, wie ein späteres Adressbuch belegt. Darin sind über 100 Personen aus der Welt von Kunst und Kultur, nicht nur aus Paris, erfasst.[8] Bekannt sind zum Beispiel Kontakte zu den Händlern Victor Mandl und Hugo Engel, aber auch zu Künstlern, deren Familien und Nachlässen, ebenso wie zu den deutschen Machthabern und ihren Verbindungsleuten, darunter auch Karl Haberstocks Gewährsmann Gerhard Baron von Pöllnitz.

Der zentrale Pariser Umschlagplatz für Kunst war das Auktionshaus Hôtel Drouot, das nach kriegsbedingt vorübergehender Schließung Ende September 1940 seine Geschäfte wieder aufnahm und alsbald einen Verkaufsrekord nach dem anderen zu erwirtschaften begann. Zu den bekanntesten Auktionen zählen die kommerziell alle Rekorde brechenden drei »Ventes Viau« im Dezember 1942 und im Februar 1943, bei denen Gurlitt persönlich anwesend war und in großem Stil für Privatkunden einkaufte.[9] Mit dem »Commissaire-priseur« Étienne Ader (1903–1993) verfügte Gurlitt mindestens seit den »Ventes Viau« über einen weiteren wichtigen Kontakt in Paris, denn die »Commissaires-priseurs« waren mächtige verantwortliche Auktionatoren.[10] Ader arbeitete sehr häufig eng mit dem Kunstexperten André Schoeller (1879–1955) zusammen. Aus einem

Schreiben Aders betreffend Exportlizenzen für die Ankäufe Hans W. Langes und Gurlitts bei der Viau-Auktion geht hervor, dass man sich persönlich kannte. Ader insinuiert, dass die Formalitäten zur Erlangung der Ausfuhrgenehmigungen nicht notwendig seien.[11] Deutlich wird, dass Gurlitt die in Paris bei der Spedition Gustav Knauer deponierten Kunstwerke in seinem persönlichen Gepäck in das Deutsche Reich zu bringen beabsichtigte – eine Praxis, die auch für seine zahlreichen vermuteten Freihanderwerbungen auf dem französischen Kunstmarkt angenommen werden darf.

Eine maßgebliche Rolle spielte gewiss André Schoeller: Viele der im Gurlitt-Nachlass überlieferten historischen Fotografien tragen seine Expertise (Abb. 1). Ganz offensichtlich zählte der gefragte Experte und Händler zum Pariser Dunstkreis Gurlitts.

Symptomatisch für die Pariser Konstellationen wirkt der Weg des im »Kunstfund Gurlitt« enthaltenen Bildes »Le Lever« von Henri Fantin-Latour (Abb. 2): Schoeller erwarb es 1941 zunächst selbst auf einer Auktion im Hôtel Drouot, anschließend gelangte es über Gérard via Hermsen im Februar 1943 an Gurlitt.[12] Dass Experten von ihnen selbst begutachtete Werke über die jeweiligen Auktionen erwarben, war nicht unüblich, wenngleich anrüchig. Mysteriös bittet der gebürtige Wiener Jean (Hans) Lenthal 1947 Helene Gurlitt: »Sagen Sie ihm [Hildebrand] bitte, daß Herr Schoeller ihm mitteilen läßt, daß es dem blonden Mädchen, das er bei ihm gesehen hat, gut geht.«[13] Wer oder besser was ist mit diesem Code gemeint? Angesichts des schwung-

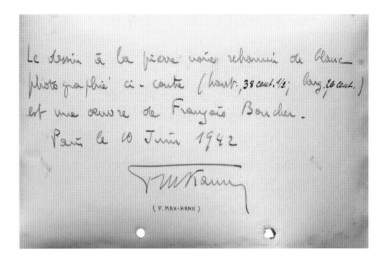

vollen Handels auf dem Pariser Kunstmarkt der Vichy-Zeit gerade mit Damenporträts drängt sich der Verdacht auf ein Gemälde auf. Jedenfalls musste es von einiger Bedeutung sein, sonst würde es – anscheinend im Auftrag Schoellers – hier nicht eigens erwähnt. Lenthal war ein bemerkenswerter Kontaktmann Gurlitts: Aufgrund von dessen Geschäftsbüchern lag die Vermutung nahe, Lenthal sei ein Händler, da Gurlitt am 20. Juni 1942 die beachtliche Anzahl von 41 Kunstwerken bei ihm erwarb. Im August 1947 bittet Lenthal jedoch Gurlitt um eine Bescheinigung, dass er nicht der Verkäufer derjenigen Bilder gewesen sei, für die er auf dessen Bitte hin als solcher firmiert habe.[14] Wie der Kontakt der beiden ursprünglich zustande kam, bleibt aufzuklären, auch, ob Lenthal sich mithilfe seiner Kollaboration das Überleben sichern wollte. 1943 geriet er in die Vernichtungsmaschinerie der Nationalsozialisten und wurde nach Auschwitz deportiert, überlebte instrumentalisiert als Fälscher für die »Operation Bernhard« im KZ Sachsenhausen.[15]

Gurlitt tätigte womöglich das Gros seiner Kunstgeschäfte mithilfe des aus Den Haag stammenden Kunstagenten Hermsen, der für die Exportgenehmigungen »auf Rechnung« Gurlitts Sorge trug. Die Kunsttransaktionen beider setzen sich 1944 – noch nach der alliierten Invasion in der Normandie im Juni bis hin zu Hermsens Tod im November – skrupellos fort.

Die in seinen Geschäftsbüchern erwähnte »Mme. Chauvet« war zugleich die Geliebte Hildebrand Gurlitts in Paris. Der Kontakt bestand

über den Krieg hinweg mindestens brieflich fort, verschiedentlich finden sich in der Korrespondenz Hinweise auf Kunstgeschäfte und auf einen mysteriösen Gönner (und Geschäftspartner?).

Mit François Max-Kann taucht in den erhaltenen Schätzlisten zur Sammlung Roger Delapalme[16] ein weiterer Experte des Hôtel Drouot aus dem Umfeld Aders und Schoellers auf, von dem außerdem Expertisen auf Fotorückseiten im Gurlitt-Nachlass überliefert sind (Abb. 3).

Schemenhaft ist der Forschung bisher der Pariser Kunsthändler Raphaël Gérard bekannt, mit dem Gurlitt, und nach dessen Tod 1956 die Familie, einen offenbar vertrauensvollen Geschäftskontakt pflegten. Annotierte Listen belegen, dass rund 70 Kunstwerke bei Gérard deponiert waren, darunter die »Femme assise« von Henri Matisse.[17] Diese Werke schafften die Gurlitts deutlich nach Kriegsende stückweise in die Bundesrepublik. Unklar ist, ob man die Werke erst nach dem Krieg von Gérard erwarb oder sie schon nach Ankauf vor 1945 bei ihm eingelagert hatte. Gérard war in zahlreiche Exporte von Kunstwerken in das Deutsche Reich involviert, Empfänger waren Privatpersonen, Museen,[18] aber auch führende NS-Funktionäre. Er wurde später angeklagt und verurteilt; Schoeller wurde denunziert und musste sich wie Ader einer Untersuchung wegen »profits illicites« unterziehen. Der Kreis schließt sich in Aschbach, wo Familie Gurlitt ab 1945 neben Haberstocks ihren vorübergehenden Wohnsitz im Schloss der Familie von Pöllnitz fand: Der in viele Kunsttransaktionen involvierte Gerhard von Pöllnitz wies 1941 in Sourches als »Beauftragter« Haberstocks »an Hand eines oder an einen gewissen Hugo Engel gerichteten Schreibens [nach], dass die Sammlung [Wildenstein] inzwischen in arische Hand übergegangen sei und der neue Besitzer die Verbringung nach Deutschland wünsche«.[19]

1 Bspw. Jeroen Euwe, Kim Oosterlinck: Art Price Economics in the Netherlands during World War II, in: Journal for Art Market Studies 1 (2017), Nr. 1, S. 47–67.

2 »[…] Gurlitt a effectué à Paris des achats de plus en plus importants de 1941 a 1944 … [Il] a disposé de credits toujours croissants […] il a acheté en France des objets d'art pour une valeur totale d'au moins 400 à 500 millions de francs«; Rapport de M. Michel Martin sur Gurlitt, Lohse, Ministère des Affaires étrangères [MAE], Archives diplomatiques, cote 209SUP, cart. 385, fig 3.

3 Statement, Interrogation of 8–10 June 1945 of Hildebrand Gurlitt, by Lieutenant Dwight McKay, www.fold3.com (10.8.2017).

4 Frdl. Hinweis von Birgit Schwarz. Zu den Sonderkonditionen zählten u. a. Devisenbeschaffung, privilegierte Verpackungs- und Transportmöglichkeiten.

5 Bundesarchiv (BArch), Nachlass Cornelius Gurlitt, N 1826/185, Helene Gurlitt, 5-Jahres-Kalender, 1941–1944. Hildebrand Gurlitt stand in engerem Kontakt mit Erhard Göpel, auch nach 1945.

6 Die Geschäftskorrespondenz, historische Fotos und die Fotoalben des Kunstkabinetts Gurlitt wurden von der Taskforce »Schwabinger Kunstfund« bzw. dem Projekt »Provenienzrecherche Gurlitt« inventarisiert und in Zusammenarbeit mit dem BArch digitalisiert.

7 Frdl. Hinweis von Johannes Gramlich, Juli 2015; Britta Ólenyi von Husen ermittelte anhand von Material aus dem Stadtarchiv Düsseldorf für 1943 sechs Aufenthalte.

8 Im Nachlass von Cornelius Gurlitt sind insgesamt fünf Adressbücher enthalten, hier BArch, N 1826/186.

9 Vgl. Meike Hoffmann, Nicola Kuhn: Hitlers Kunsthändler Hildebrand Gurlitt (1895–1956). Die Biographie, München 2016, S. 218, demnach kaufte Gurlitt auf den »Ventes Viau« letztmalig (offiziell) für Privatkunden. Der Mediziner Georges Viau (1855–1939) hatte seit Ende des 19. Jhs. eine exquisite Kollektion moderner französischer Kunst aufgebaut.

10 Vgl. Emmanuelle Polack: Ravalage at the Hôtel Drouot, or the Art of Obtaining a Clean Provenance for Works Stolen in France during the Second World War, in: Smugglers and Collectors. Provenance Research and the Market, Ausst.-Kat. Henie Onstad Kunstsenter, Høvikodden 2015, hg. von Tone Hansen, Ana Maria Besciani, Oslo 2015, S. 35–44, S. 35. Die Akten der »Comissaires-priseurs« waren bei den städtischen Archiven zu deponieren, für den 1931 ernannten Ader: Archives de Paris, D43 E3 125–126.

11 »[…] dans ces conditions, ne serait-il pas possible exceptionellement d'obtenir la licence d'exportation sans formalité d'examen en douane, afin de me permettre de regulariser les versements des banques«, Étienne Ader an den Direktor der Musées Nationaux, 26.1.1943, Archives nationales, Archives des musées nationaux Bureau des exportations d'œuvres et douanes de la direction des musées de France (Sous-série 4AA), 20144657/7 (1942–1949), Licences d'exportation refusées; frdl. Dank an Lukas Bächer.

12 Ausführliche Werkdaten und mit Angaben zur Auktion: www.kulturgutverluste.de/Content/ 06_ProjektGurlitt/DE/OREs-Salzburg.html (3.8.2017).

13 Jean Lenthal an Helene Gurlitt, 4.10.1947, BArch, Nachlass Cornelius Gurlitt, N 1826/44, Bl. 102.

14 Ebd., Bl. 98 f. Jean Lenthal an Helene Gurlitt, 4.10.1947, ebd., Bl. 102.

15 Große Geldfälschungsaktion des Sicherheitsdienstes im Reichssicherheitshauptamt von Pfundnoten der Bank of England.

16 BArch, Nachlass Cornelius Gurlitt, N 1826/49.

17 BArch, Nachlass Cornelius Gurlitt, N 1826/46; div. Korrespondenz: N 1826/44.

18 Adressaten waren z. B. das Folkwang Museum, Essen, das Kaiser-Wilhelm-Museum, Krefeld, aber auch über Editions Albert Skira Aktuarius in Zürich; MAE, Archives diplomatiques, cote 209 SUP/ cart. 869.

19 Wilhelm Treue, Dokumentation. Zum nationalsozialistischen Kunstraub in Frankreich: Der Bargatzky-Bericht, in: Vierteljahresschrift für Zeitgeschichte 13 (1965), Nr. 3, S. 285–337, hier S. 322; zu Gérard: A qui appartenaient ces tableaux? Looking for Owners, Ausst.-Kat. Musée d'Israël, Jerusalem / Musée d'Art et d'Histoire du Judaïsme, Paris 2008, hg. von Isabelle le Masne de Chermont, Laurence Sigal-Klagsbald, Paris 2008, passim; »The Roberts Commission« 1943–1946, NARA/ M1944, www.fold3.com (10.8.2017).

. .

Dr. Andrea Baresel-Brand, Berlin, ist Leiterin des Projekts »Provenienzrecherche Gurlitt«.

. .

Das Projekt »Provenienzrecherche Gurlitt« erforscht als Nachfolgeprojekt der Taskforce »Schwabinger Kunstfund« die Herkunft der seit 2012 bei Cornelius Gurlitt an verschiedenen Stellen aufgefundenen Kunstwerke. Das von der Beauftragten der Bundesregierung für Kultur und Medien aufgrund eines Beschlusses des Deutschen Bundestages geförderte Projekt ist seit Januar 2016 in Trägerschaft der Stiftung Deutsches Zentrum Kulturgutverluste.

. .

Externe Projekte

NIKOLA DOLL

Zwischen Kunst, Wissenschaft und Besatzungspolitik

Die Kunsthistorische Forschungsstätte Paris

Unmittelbar nach der Besetzung Frankreichs durch die deutschen Truppen im Juni 1940 etablierte sich der Kunstschutz der Wehrmacht. Ebenfalls gleichzeitig setzten die systematischen Plünderungen jüdischer Privatsammlungen im besetzten Teil Frankreichs ein; staatliche Instanzen wie die Deutsche Botschaft Paris, führende NS-Funktionäre wie Hermann Göring und nationalsozialistische Organisationen wie der Einsatzstab Reichsleiter Rosenberg (ERR) konkurrierten dabei miteinander. Die Rolle von Experten, auch aus dem Umfeld der universitären Kunstgeschichte in Deutschland, wurde bei den Forschungen zum Kulturgutraub bislang nicht behandelt. Deutsche Kunsthistoriker waren im Kunstschutz der Wehrmacht tätig und förderten die Gründung eines kunsthistorischen deutschen Auslandsinstituts in Paris. Mitarbeiter deutscher Museen bedienten sich der Besatzungsstrukturen und der Hilfe von Kunsthändlern, um Stücke für die heimischen Sammlungen zu erwerben.

Seit 2014 werden im Rahmen eines Forschungsprojekts am Deutschen Forum für Kunstgeschichte in Paris die Zusammenhänge von »Kunst, Wissenschaft und Besatzungspolitik« im Zeitraum von 1940 bis 1944 untersucht. Damit werden die Forschungs- und Praxisfelder deutscher Kunsthistoriker im besetzten Frankreich charakterisiert: die Beteiligung am Kunstschutz der Wehrmacht, die Systematisierung und Institutionalisierung von kunsthistorischer Forschung in Frankreich sowie die Involvierung in den Kunstraub.

Die politische Formierung von Wissenschaft lässt sich exemplarisch an der Kunsthistorischen Forschungsstätte Paris aufzeigen, dem ersten deutschen Auslandsinstitut in Frankreich. Initiatoren

waren Alfred Stange (1894–1968), Ordinarius für Kunstgeschichte in Bonn, und Franziskus Graf Wolff Metternich (1893–1978), Provinzialkonservator der Rheinprovinz und ab 1940 als Leiter des Kunstschutzes (O.K.H.) in Frankreich und Belgien für den Schutz von beweglichen und unbeweglichen Kunstdenkmälern verantwortlich. Offiziell existierte die Forschungsstätte von Januar 1942 bis August 1944 in Paris unter der Verantwortung des Kunsthistorikers Hermann Bunjes (1911–1945), der sich 1940 an der Universität in Bonn habilitiert hatte und im September 1940 als Gebietsreferent für den Großraum Paris in die deutsche Militärverwaltung in Frankreich eintrat.

Die Institutsgründung war keine zufällige Begleiterscheinung des Krieges, sie erfolgte mit dem erklärten Ziel, den Austausch zwischen deutschen und französischen Kunsthistorikern zu fördern. Die Besatzung war Anlass und Rechtfertigung dafür, kriegsbedingt erstandene Arbeitsfelder des Kunstschutzes für Forschungsinteressen nutzbar zu machen und kunsthistorische Studien zum Frühmittelalter und zur Gotik weiterzuführen.

Die unter Leitung des Marburger Kunsthistorikers Richard Hamann (1879–1961) ab Herbst 1940 durchgeführten Fotodokumentationen von Bau- und Kunstdenkmälern können als erste Schritte hin zu einer Institutsgründung betrachtet werden – erweiterten die Aufnahmen französischer Kunst- und Baudenkmäler doch die materielle Basis für zukünftige Studien. Wie bereits im Ersten Weltkrieg war auch diesmal die systematische bildliche Erschließung an konkrete Forschungsfragen geknüpft. Einem überlieferten Programm zufolge sollten die »Forschungsaufgaben deutscher Kunstwissenschaft in Frankreich«[1] in einer transnationalen Beziehungsgeschichte beginnend mit den »kulturellen Beziehungen zwischen Deutschland und Frankreich seit dem frühen Mittelalter« liegen. Die Zusammenstellung der konkreten Forschungs- und Publikationsprojekte lässt auf eine Akzentuierung von kunst- und kulturgeografischen Fragestellungen zur moselländischen, burgundischen und französischen Kunst des Mittelalters schließen. Dieser Schwerpunkt hatte sich unter staatlicher Förderung seit der Zwischenkriegszeit gerade am Kunsthistorischen Institut Bonn weiter ausgebildet. Der auf Paul Clemens Fotodokumentationen im Ersten Weltkrieg basierende Band »Belgische Kunstdenkmäler« (München 1923) verdeutlicht beispielhaft die wissenschaftlichen Mobilisierungskräfte kriegsbedingter Besatzung. Die 1916 begonnenen

Forschungsarbeiten wurden in der Zwischenkriegszeit durch nationale Fördergelder ausgebaut und schließlich unter Alfred Stange, Clemens Nachfolger auf dem Bonner Lehrstuhl für Kunstgeschichte, in Form einer interdisziplinären Arbeitsgemeinschaft »Zur Erforschung des germanischen Erbes westlich der heutigen Reichsgrenze« interdisziplinär ausgeweitet. Dementsprechend bilden die akademischen Netzwerke der deutschen Kunstgeschichte, insbesondere der rheinischen Kunstgeschichte und Denkmalpflege, einen Schwerpunkt des Projekts am Deutschen Forum für Kunstgeschichte und sollen im Kontext nationaler Forschungsförderung in der Zwischenkriegszeit bis hin zu den wissenschaftlichen Aktivitäten deutscher Kunsthistoriker in Frankreich analysiert werden. Rekonstruiert werden dabei auch die internationalen akademischen Communities in den 1930er Jahren und der Nachkriegszeit, um die deutschen Forschungsfragen und -methoden in ein Verhältnis zu französischen und amerikanischen zu setzen. Erst so wird es möglich sein, Rückschlüsse auf Wissensordnungen im Kontext von Diktatur, Krieg und Besatzung ziehen zu können und die Handlungsspielräume der Akteure auszuloten.

Dafür werden die Entwicklungslinien und Konzepte der deutschen und französischen Gotikforschung seit dem Ersten Weltkrieg nachgezeichnet und hinsichtlich der zugrunde liegenden Modelle vergleichend analysiert. Mit Wilhelm Pinder (1878–1947), Stange und Hamann können unterschiedliche fachliche Positionen der deutschen Kunstgeschichte profiliert werden: evolutionär argumentierende Modelle der Stilgeschichte, kunstgeografische Konzepte sowie proto-sozialwissenschaftliche Ansätze der Volks- und Kulturraumforschung. Als zentrale Einschnitte in der als Hintergrund zu berücksichtigenden Geschichte der politischen wie wissenschaftlichen deutsch-französischen Beziehungen können dabei der Erste Weltkrieg, die deutsche Besatzung Frankreichs 1940–1944 und der Deutsche Kunsthistorikertag im Jahr 1970 in Köln bestimmt werden. Letzterer markiert eine Wende im Umgang des Faches mit seiner Geschichte.

Heinrich Dilly hatte bereits in seiner Studie »Deutsche Kunsthistoriker 1933–1945« (München 1988) darauf verwiesen, dass die Kunstgeschichte im Nationalsozialismus einen enormen Professionalisierungsschub erfahren hat. Dieser zeigte sich in der Kunst- und Denkmälerdokumentation wie auch methodisch in der Öffnung des Faches für interdisziplinäre Zusammenschlüsse. Dillys Beobachtung

wäre um die Konvergenzen von Forschungsfragen und Methoden, von Denkkollektiven und ihrer politischen Formierung zu ergänzen. So basiert die Untersuchung zur Kunst, Wissenschaft und Besatzungspolitik im besetzten Frankreich auf einem disziplinübergreifenden wissenschaftshistorischen Ansatz, der Methoden der zeithistorischen Struktur- und Netzwerkanalyse mit Fragestellungen der Wissenschaftssoziologie und kunsthistorischen Erkenntnissen verbindet. Angestrebt ist eine doppelte Perspektive, die gleichermaßen die deutsche Frankreichforschung und die Entwicklungen der französischen Kunstwissenschaft in einer Beziehungsgeschichte verbindet. Zusammengeführt wird bislang unbekanntes Quellenmaterial aus deutschen, französischen und amerikanischen Archiven, auf dessen Grundlage die Aktivitäten deutscher Kunsthistoriker im besetzten Frankreich rekonstruiert und die Synergien von Forschung und Kulturpropaganda, Kulturgüterschutz und Kunstraub, Besatzung und Kollaboration untersucht werden können.

Bunjes personalisiert als Leiter der Kunsthistorischen Forschungsstätte exemplarisch die Verbindungen von Forschung und Kunstraub. Bereits 1946 hatte der amerikanische Kunstschutzoffizier James S. Plaut das »Bunjes Papier« bekannt gemacht und die Bedeutung des Kunsthistorikers für den nationalsozialistischen Kunstraub in Frankreich festgeschrieben.[2] Das 1942 angeblich im Auftrag Görings verfasste Schreiben von Bunjes lieferte der deutschen Militärregierung eine Vorlage, um Proteste gegen die Beschlagnahme jüdischer Sammlungen zurückzuweisen. Die Analyse seiner überlieferten Schriften zur gotischen Plastik in Frankreich, seine Tätigkeiten als Wissenschaftsorganisator und Agent Görings auf dem französischen Kunstmarkt erlauben Rückschlüsse auf Methoden der Kunstgeschichte, das akademische Selbstverständnis und deren Übereinstimmungen mit nationalsozialistischen Eroberungspolitiken. So zeigt sich, dass nicht allein die Diskurse der akademischen Kunstgeschichte die Dynamik professioneller Netzwerke des Kunstraubes in Frankreich beförderten, sondern auch umgekehrt, die mit der Besetzung einhergehenden Möglichkeiten, die Diskurse radikalisierten.

Diese Erkenntnisse stehen im Widerspruch zur Zusammenfassung von Wolff Metternich in seinem Abschlussbericht über die Tätigkeit des Kunstschutzes im März 1945. In einer die erwartbare deutsche Niederlage berücksichtigenden und insofern strategischen Überlegung heißt es dort, dass die Deutschen sich »gegenüber den

als ideellen Gemeinschaftsbesitz aller europäischen Völker anerkannten und gewerteten Kulturgütern« stets moralisch verpflichtet gefühlt hätten, und dies: »[...] beweisen die zahlreichen Institute im Auslande, die der Erforschung *fremder* Kunst und Kultur dienen«.[3]

Erste Forschungsergebnisse des Projekts werden anlässlich der vom Deutschen Zentrum Kulturgutverluste veranstalteten und gemeinsam mit dem Deutschen Forum für Kunstgeschichte Paris und dem Forum Kunst und Markt (Technische Universität Berlin) konzipierten Tagung »Raub & Handel. Der französische Kunstmarkt unter deutscher Besatzung (1940–1944)« im November 2017 vorgestellt. Den Forschungsfeldern und Methoden der französischen und deutschen Kunstgeschichte im Zeitraum von 1919 bis 1970 wird sich zudem eine Tagung des Deutschen Forums für Kunstgeschichte Paris im Mai 2019 widmen.

1 Paris, Archives nationales, AJ/40, Nr. 1676, Bl. 37.

2 James S. Plaut, Loot for the Master Race, in: The Atlantic Monthly 177 (1946), Nr. 9 (September), online unter www.theatlantic.com/magazine/archive/1946/09/loot-master-race/354838 (8.8.2017); vgl. auch Washington, D.C., U.S. National Archives, RG 239, Bunjes Papers – German Administration of the Fine Arts in the Paris Area During The First Year Of The Occupation, Februar 1945; RG 239, OSS Art Looting Investigation Unit, Consolidated Interrogation Report (CIR) No. 1, Activity of the Einsatzstab Rosenberg in France, 15.8.1945.

3 Vereinigte Adelsarchive im Rheinland e.V., Familienarchiv der Grafen Wolff Metternich zur Gracht, Nachlass Franziskus Graf Wolff Metternich (einzusehen über die LVR-Archivberatung Pulheim-Brauweiler), Nr. 53.

Dr. Nikola Doll ist Kunsthistorikerin. Im Auftrag des Deutschen Forums für Kunstgeschichte in Paris führt sie das Forschungsprojekt »Zwischen Kunst, Wissenschaft und Besatzungspolitik – die Kunsthistorische Forschungsstätte Paris (1942–1944)« durch. Seit Juni 2017 ist sie darüber hinaus die Leiterin der Provenienzforschung am Kunstmuseum Bern.

CHRISTIAN FUHRMEISTER · MICHAEL WEDEKIND · MARIA TISCHNER

Kulturguttransfers im Alpen-Adria-Raum während des 20. Jahrhunderts

Zum Forschungsanliegen des HERA-Projekts
»Transfer of Cultural Objects in the Alpe Adria Region
in the 20th Century« (TransCultAA)

Der Transfer von Kulturgütern des Alpen-Adria-Raumes im 20. Jahrhundert ist bisher nicht gezielt in vergleichender, transnationaler und interdisziplinärer Perspektive untersucht worden. Dieser Herausforderung widmet sich seit dem 1. September 2016 ein dreijähriges Forschungsprojekt, das im Rahmen des HERA (Humanities in the European Research Area) Joint Research Program »Uses of the Past« gefördert wird.[1]

Mit »Vergangenheits(be)nutzung« ist eine Forschungsperspektive benannt, die nicht nur für aktuell virulente Fragen der Provenienzforschung und der Zeitgeschichte Relevanz besitzt, sondern auch für das jeweilige nationale ebenso wie für das kollektive europäische Selbstverständnis. Die grenzüberschreitende Verbundforschung zum Kulturerbe mehrerer Staaten und Ethnien reflektiert zwangsläufig auch die Funktion nationaler Sinnstiftungen, die eine prägende Rolle für die Genese der akademischen Disziplin der Kunstgeschichte spielte.

Das Projekt vereint Mitarbeiterinnen und Mitarbeiter aus Deutschland, Italien, Kroatien und Slowenien sowie assoziierte Partner (unter anderem in Österreich und Italien).[2] Gemeinsam werden Grundlagen von historischen und gegenwärtigen Konflikten um Eigentum an Kulturgütern im Spannungsfeld von Privatbesitz und nationalem Kulturerbe erforscht. Ungeachtet der regionalen Ausrichtung des Projekts steht die prinzipielle Dimension einer europäischen Konfliktgeschichte von Transfer und Translokation, Beschlagnahme, Verlagerung und Raub von Kulturgütern im Zentrum: Wer transportierte wann was warum wohin (Abb. 1)? Und wie wurden – und werden – diese zum Teil bis heute andauernden Ortswechsel begründet? Welche Narrative (auch: Mythen und Legenden) sind mit den Objekten und

1
Herrschaftswechsel
und Standortwechsel:
Abtransport des Denk-
mals Kaiser Josefs II.
aus dem Stadtpark
(Mestni park) von
Pettau (Ptuj), Unter-
steiermark (Štajerska) ·
1918

ihrer Dislokation verbunden? Kann die ganzheitliche Autopsie von Quellen (der Täter, Opfer, Behörden und Verwaltungen, der Profiteure und Enteigneten, der militärischen und politischen Gegner, der Akteure in den Grauzonen etc.) dazu beitragen, diese oftmals nationale Ausprägung des kollektiven Gedächtnisses besser zu verstehen? Ziel des Projekts ist das Sammeln, die Dokumentation und Analyse der Quellen und Objekte, um die Wege der Objekte durch Zeit und Raum nachzuzeichnen und zugleich ihre Rolle als symbolisches Kapital zu untersuchen.

Kulturguttransfers in einer europäischen Konfliktlandschaft
Der Alpen-Adria-Raum ist eine Region kultureller Bedeutungsauf-füllungen, ein Raumkonstrukt mit unscharfen Konturen. Diesen Bedeutungszuschreibungen liegt zumeist ein verengter Rekurs auf das Gewesene, auf die Geschichte des österreichischen Kaiserhauses und hieraus erwachsene kollektive Prägungen und Erfahrungen zugrunde. In einer solchen, vom Habsburg-Mythos bestimmten Perspektive kann der Alpen-Adria-Raum als jener Übergangsbereich beschrieben werden, der sich im Wesentlichen von Tirol über Kärnten, die Adriaküste und Krain bis in die Steiermark erstreckt.

Wie wohl keine andere Region in Europa durch intensive Kultur-raumverdichtung und sprachlich-ethnische Diversitäten gekennzeichnet, wandelte sich der Alpen-Adria-Raum seit dem ausgehenden 19. Jahrhundert in eine Konfliktlandschaft. Die Region wurde Projektionsfläche neuer Identitätszuschreibungen und Schauplatz ethni-

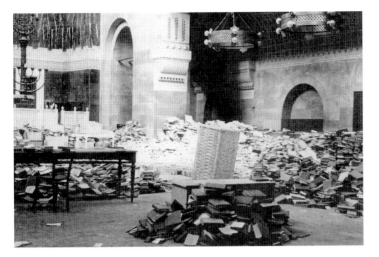

fizierter sozio-ökonomischer Konflikte. Wachsende ethnische Intole-
ranz und Forderungen nach territorialer Neuordnung spalteten den
Raum. Nach den erbitterten Schlachten des Ersten Weltkrieges er-
lebte er gut 20 Jahre später die faschistische und die nationalsozialis-
tische Besatzungspolitik des Zweiten Weltkrieges mit ihren (rassen-)
ideologisch motivierten Verfolgungen und Vernichtungspraktiken.
Über das Epochenjahr 1945 hinaus, mit dem sich der Eiserne Vorhang
trennend – wenn auch nicht hermetisch – über diese Region senkte,
erlebte sie die tragische Erfahrung von Umsiedlungen, Vertreibungen
und neuerlichen bewaffneten Konflikten. Und sie war – teils mehr-
fachen – Grenzverschiebungen und Herrschaftswechseln mit tief-
greifendem sozio-ökonomischem und bevölkerungspolitischem
Umbau durch Totalitarismus und Titoismus unterworfen.

Diese politischen Rahmungen zogen auch die »Zwangsmigra-
tion« der Kulturobjekte des Raumes nach sich. Deren oftmals sym-
bolhaft-emotionale Aufladungen und politische Instrumentalisie-
rungen verstärkten diesen Prozess. Insbesondere ging es um trophä-
enartige Besitzergreifung, Machtdemonstration, aber auch um
Herrschaftslegitimierung, um rassen- oder gesellschaftspolitisch
unterfütterte Umdeutungen, ja um »Purifikationen« von Kultur-
landschaften und Kulturbesitz.

In diese Prozesse war eine Fülle von Organisationen, Instituti-
onen und Akteuren eingebunden. Dazu gehörten beispielsweise in
den deutschen Umsiedlungsgebieten beziehungsweise in den zwi-
schen 1941 und 1945 eingerichteten Besatzungszonen der Sonder-

3
Herrschaftswechsel
und Kontinuität:
Erika Hanfstaengl –
hier ihre Aktennotiz
vom 6. Oktober 1944
betreffend ein Porträt
der jüdischen Familie
Sinigallia aus Görz
(Gorizia) – trat bereits
im Juni 1945 im
Münchener CCP in
US-amerikanische
Dienste

Das Bild wurde als ehemaliger jüdischer Besitz in diesem Somme
nahmt, und seine weitere Verwertung durch die Finanzabtlg. steht aus
Trotz der störenden Restaurierung wäre es immerhin ein Werk, das nach
den bisherigen Abmachungen einer öffentlichen Sammlung überwiesen wer-
den müsste, dem allerdings die Darstellung einer jüdischen Familie
entgegen steht. Der Verwaltung des Gutes in Terzo hätte einen Käufer
in Görz, der dieses Werk, da es von einem Görzer Maler stammen soll,
eben wahrscheinlich Tominz – erwerben möchte. Auf Grund der Porträts
jüdischer Personen und der beträchtlichen Restaurierung (drei Köpfe
gänzlich, zwei weitere stark übermalt) wäre das Bild vielleicht zum
Verkauf freizugeben.
Die Mitteilung, dass die Familie Sinigallia jüdischer Abstammung ist,
allerdings nur mündlich, ohne Gewähr/.

beauftragte für das Linzer »Führermuseum«, Hans Posse (1879–1942), sowie Walter Frodl (1908–1994), der ungeachtet seiner Involvierung in Aktionen des Kulturgüterraubes und persönlichen Bereicherungen im Zuge der Ausplünderung der Triester Juden (Abb. 2) bereits 1948 zum Landeskonservator für Steiermark und 1965 zum Präsidenten des österreichischen Bundesdenkmalamtes ernannt wurde.[3]

Die Münchener Kunsthistorikerin Erika Hanfstaengl im Wandel der Regime

Noch leichtfüßiger als ihr Vorgesetzter Walter Frodl bewegte sich die während des Zweiten Weltkrieges in Südtirol, Krain und schließlich vor allem in Triest und Udine eingesetzte Kunsthistorikerin Erika Hanfstaengl (1912–2003) durch die Umbrüche ihrer Epoche.

Heute hauptsächlich als Kuratorin der Städtischen Galerie im Lenbachhaus München bekannt, hatte sie während der Kriegszeit eine nicht zu unterschätzende Rolle im besetzten Norditalien gespielt. Bei Abwesenheit von Frodl, der im deutschen Sonderverwaltungsgebiet der Operationszone »Adriatisches Küstenland« zum Beauftragten für Denkmalschutz bestellt worden war, leitete sie von Oktober 1943 bis in den April 1945 dessen Amtsgeschäfte. Zu Hanfstaengls Aufgaben gehörten somit Schutz- und Bergungsmaßnahmen von Kulturgütern, aber auch die sogenannte Verwertung von Objekten der bildenden und angewandten Kunst aus jüdischem Besitz. Sie war involviert in die organisierte Ausbeutung von Juden, indem sie über den Verbleib von Kunstwerken und anderen Kulturgütern wie Bücher oder Kunsthandwerk entschied, und stand damit am Ende der Verwaltungskette.

Hanfstaengl gelang es nach Kriegsende problemlos, weiterhin als Kunsthistorikerin zu arbeiten – nun im Auftrag von US-Besat-

zungsbehörden: Ab Juni 1945 war sie am Central Collecting Point (CCP) in München beschäftigt, wo sie bei der Registrierung, Dokumentation, Inventarisierung und Restitution verschiedener Objekte mitwirkte. Ihr Name muss daher nicht nur mit Raub, Beschlagnahme und »Verwertung«, sondern auch mit Restitution assoziiert werden. Kurze Zeit später ging ihre Tätigkeit am CCP fließend in eine Anstellung als erste Leiterin der Photothek des 1947 gegründeten Zentralinstituts für Kunstgeschichte über. Erika Hanfstaengl schaffte es mehrmals, sich an veränderte Umstände anzupassen.

Während ihre Dissertation einem spätbarocken Freskenmaler gewidmet war,[4] beschäftigte sie sich später mit der Klassischen Moderne und forschte zu Wassily Kandinsky. Ihre facettenreiche Persönlichkeit und wechselhafte Karriere stehen im Fokus eines Teilprojekts von TransCultAA. Vor allem soll dabei erforscht werden, welche Rolle Erika Hanfstaengl im besetzten Italien spielte und welche Beschlagnahmungen, Verbringungen und Verkäufe von Kulturgütern sie mitzuverantworten hatte.

1 HERA ist ein Netzwerk von 24 europäischen Forschungsförderorganisationen aus 23 Ländern, das sich zum Ziel gesetzt hat, die Geisteswissenschaften im europäischen Forschungsraum sowie insbesondere im EU-Rahmenprogramm zu stärken. Hierzu entwickelt HERA in regelmäßigen Abständen Forschungsprogramme wie das Programm »Uses of the Past«.
2 Alle Mitarbeiterinnen und Mitarbeiter und »associated partners« des Projekts sind der Homepage www.transcultaa.eu (24.7.2017) zu entnehmen.
3 Vgl. Dorotheum/Zweiganstalt Klagenfurt an Walter Frodl, Klagenfurt, 11.9.1944, sowie Dorotheum/Zweiganstalt Klagenfurt an Hilda Frodl, Klagenfurt, 13.9.1944 (betr. dringende Aufforderung an Frodl, die für ihn persönlich aus Triest eingetroffenen historischen Möbelstücke aus jüdischem Besitz sofort zu übernehmen), Österreichisches Staatsarchiv, Archiv der Republik, Gruppe 06/12, Karton 45, o. Bl. Zu Kulturguttransfer und -raub in den deutschen Besatzungsgebieten in Nordostitalien vgl. Michael Wedekind: Nationalsozialistische Besatzungs- und Annexionspolitik in Norditalien 1943 bis 1945: Die Operationszonen »Alpenvorland« und »Adriatisches Küstenland«, München 2003; ders.: Kunstschutz und Kunstraub im Zeichen von Expansionsstreben und Revanche: Nationalsozialistische Kulturpolitik in den Operationszonen »Alpenvorland« und »Adriatisches Küstenland« 1943–1945, in: Christian Fuhrmeister u.a. (Hg.): Kunsthistoriker im Krieg: Deutscher Militärischer Kunstschutz in Italien 1943–1945, Wien/Köln/Weimar 2012, S. 153–171.
4 Erika Hanfstaengl: Cosmas Damian Asam, München 1939.

PD Dr. Christian Fuhrmeister ist wissenschaftlicher Mitarbeiter am Zentralinstitut für Kunstgeschichte in München.

Dr. Michael Wedekind ist wissenschaftlicher Mitarbeiter am Zentralinstitut für Kunstgeschichte in München (Projekt TransCultAA).

Maria Tischner ist wissenschaftliche Hilfskraft am Zentralinstitut für Kunstgeschichte in München und dort in verschiedenen Projekten zur Provenienzforschung beschäftigt.

Aktuelles

Spotlights

Monaco – Drehscheibe für den internationalen Kunstmarkt (1933–1945)

Bei Recherchen für das Projekt »Provenienzrecherche Gurlitt« und zu Hildebrand Gurlitts Aktivitäten auf dem Kunstmarkt in Frankreich unter deutscher Besatzung war der Blick auf Südfrankreich und Monaco erkenntnisreich. Bis zur Besatzung im Herbst 1943 waren Nizza und Monaco Zufluchtsorte für Flüchtlinge aus ganz Europa, aber auch die Verflechtungen zum deutschen und französischen Finanz- und Kunstmarkt gestalteten sich in dieser Zeit sehr dicht. Mit seinen finanziellen Vorteilen der Steuerfreiheit, der politisch neutralen Haltung des Landesherrn Louis II. und der Präsenz von reichen Kunstsammlern aus aller Welt bot sich der Standort zwischen Nizza, Genua und der Schweiz besonders für den Handel und Transfer von Kunstwerken an.

Da die Archive Monacos für die Forschung bis vor Kurzem nicht zugänglich waren, vermitteln vor allem die Publikationen des zum offiziellen Archivar des Fürstentums ernannten Wirtschaftshistorikers Pierre Abramovici wichtige Einblicke in die wirtschaftspolitische Lage. Die genannten Quellen zur Geschichte des dortigen Kunsthandels geben beispielsweise Hinweise auf in Monaco ansässige Holdings und Briefkastenfirmen, die in den 1940er-Jahren gegründet wurden, sowie auf umfangreiche Gästeregister des Hôtel de Paris aus dem Zeitraum 1942–1945. Darin wird zum Beispiel der Besuch der Pariser Kunsthändler Hans Herbst und Joseph Leegenhoek zusammen mit dem Schweizer Bankier Johannes Eugen Charles erwähnt. Charles war der Namensgeber für die Bank Charles, die den Nationalsozialisten

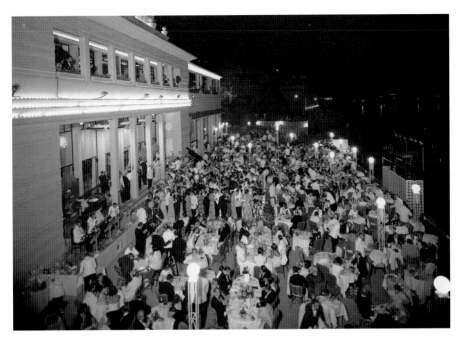

Terrasse des Café de Paris in Monaco · um 1940

zur Geldwäsche beschlagnahmter Devisen diente. Ebenfalls dokumentiert sind Mitte Januar 1944 die Mitarbeiter des Einsatzstabs Reichsleiter Rosenberg (ERR), Bruno Lohse und Walter Borchers, sowie der Kunstagent Erhard Göpel, der sich als »Lehrer« erst im Herbst 1944 eintrug. Im »Journal de Monaco«, worin seit über 150 Jahren alle wichtigen Belange des Fürstentums publiziert werden, sind zudem viele der gesellschaftlich wichtigen Ereignisse wie Versteigerungen oder auch Schenkungen an das Kunstmuseum Monacos festgehalten. Der dort zuständige Museumsleiter, Charles Mori Wakefield, wiederum war ein agiler Sammler und Händler britisch-italienischer Herkunft und bestens international und regional vernetzt. So stand er im Kontakt mit den in Nizza ansässigen Kunsthändlern Arthur Goldschmidt (Kontakt zu Haberstock) und Herbert Engel, Sohn des in Paris mit der deutschen Besatzung kollaborierenden Kunsthändlers Hugo Engel, aber auch mit dem aus Paris geflohenen Pariser Kunsthändler René Gimpel. Für diesen und den deutsch-jüdischen Kunstexperten August Liebmann Mayer wurde die »neutrale« Haltung Monacos schließlich zum Verhängnis: Beide wurden dort im Frühjahr 1944 verhaftet, deportiert und schließlich in Konzentrationslagern ermordet. Ihre Kunstsammlungen verschwanden spurlos.

Der Standortvorteil Monacos zur Verschiebung von Kunst und Devisen bedarf noch der vollständigen Aufarbeitung. Dabei ist nicht auszuschließen, dass Beschlagnahmungen in Nizza und Monaco sowie Tausch-

geschäfte für Devisen und Ausreisegenehmigungen nicht nach Paris oder Vichy gemeldet wurden, so dass bei Vorteils- und Beschlagnahme durch die Besatzungsmacht und Kollaborateure »Reibungsverluste« entstanden. Während die Berichte der Besatzungsmacht nur wenige Kunstwerke und Vermögenswerte bei den in Südfrankreich verfolgten jüdischen Personen notierten, vermutete die Augenzeugin und Autorin Stella Silberstein, dass es einen lokal florierenden Handel und persönliche Bereicherungen aller Art auf vielen Seiten gab, worüber insbesondere Privatarchive neue Erkenntnisse zutage fördern könnten.

NATHALIE NEUMANN, BERLIN

...

Eine Sammlung – viele Erwerber: Arbeitsgruppe zur Sammlung Dosquet

Bis zu ihrer Versteigerung im Jahr 1941 zählte die Kunstsammlung des Sanitätsrats Wilhelm Dosquet zu einer der größten ihrer Art in Berlin. Sie umfasste 200 wertvolle Kupferstiche sowie zahlreiches Kunstgewerbe aus dem 18. und 19. Jahrhundert, darunter Möbel aus der Werkstatt von David Roentgen. Besondere Verdienste hatte sich der 1859 in Breslau geborene Mediziner auf dem Gebiet der Tuberkulosebehandlung erworben. Er bekannte sich zum mosaischen Glauben, konvertierte aber bei der Heirat mit der 1865 in Gotha geborenen Kaufmannstochter Antonie Morino zum Katholizismus. Das Ehepaar hatte zwei Kinder, die 1891 geborene Tochter Marie-Theres (später verehelichte Thiedig) und den 1894 geborenen Sohn Hans. Wilhelm Dosquet gehörte als Kunstkenner dem Sachver-

ständigenbeirat des Kunstgewerbemuseums an, bis seine Wiederwahl 1933 durch das Kultusministerium verhindert wurde. Er starb 1938 im Alter von fast 79 Jahren eines natürlichen Todes.

Seit Dezember 1936 betreute die Familie Dosquet mit Carl von Ossietzky einen prominenten Regimegegner in ihrer Klinik in Berlin-Nordend, der ebenfalls 1938 verstarb, allerdings an den Folgen seiner vorherigen Haft. Daher dürfte die Familie nicht nur wegen der jüdischen Herkunft von Wilhelm Dosquet in den Fokus des NS-Staates geraten sein. Als die Kunstsammlung 1941 bei Hans W. Lange in Berlin versteigert wurde, war Dosquets Frau Antonie die Eigentümerin. Ihre Tochter versuchte nach 1945 vergeblich, eine Restitution zu erreichen. Sie argumentierte, dass ihre Mutter, auch wenn sie selbst nicht als »Jüdin« galt, aufgrund der Verfolgung ihrer Kinder in eine Zwangslage geraten sei. Zudem sei ihr der Erlös nicht zugegangen. Da einige Quellen Kriegsverluste sind, ist eine weitreichende Recherche notwendig, um zu klären, ob der Verkauf verfolgungsbedingt erfolgte.

Im Rahmen eines 2015 von Sibylle Ehringhaus bearbeiteten und vom Deutschen Zentrum Kulturgutverluste geförderten Forschungsprojekts konnte ermittelt werden, dass zahlreiche Museen Objekte aus der Sammlung Dosquet besitzen, so auch das Bomann-Museum in Celle. Daher initiierte der Verfasser gemeinsam mit Nadine Bauer vom Zentrum die Gründung einer Arbeitsgruppe. Ein erstes Treffen fand am 23. Januar 2017 in Celle statt. Dabei wurden der bisherige Wissensstand abgeglichen und offene Fragen formuliert, die nun arbeitsteilig recherchiert werden. Ende 2017 wird die Arbeitsgruppe erneut zusammenkommen, um die neu gewonnenen

Verschiedene Porzellanobjekte aus der Sammlung Dosquet · Bomann-Museum Celle,
Inv.-Nrn. KP 95, KP 250 B, KP 407-410, KP 418, KP 458, KP 459, KP 663

Erkenntnisse zu diskutieren. Ziel ist es, möglichst eine gemeinsame Einschätzung darüber zu formulieren, ob die Sammlung verfolgungsbedingt entzogen wurde.

CHRISTOPHER M. GALLER,
BOMANN-MUSEUM CELLE

..

Ein Schlüsseldokument zum NS-Kunstraub: die Reisetagebücher von Hans Posse

Im Deutschen Kunstarchiv des Germanischen Nationalmuseums werden fünf Reisetagebücher bewahrt, welche die Dienstreisen des Direktors der Dresdener Gemäldegalerie Hans Posse als Sonderbeauftragter Adolf Hitlers dokumentieren. Posse war von Hitler 1939 mit der Aufgabe betraut worden, aus enteigneten und angekauften Kunstwerken eine Sammlung für das geplante »Führermuseum Linz« zusammenzustellen und geraubte Kunstsammlungen auf die Museen des Großdeutschen Reiches zu verteilen. In seinen Reisekladden fixierte Posse Informationen, die er für seine mündlichen und schriftlichen Berichte an Hitler sowie seine operative Arbeit benötigte.

Anders als die offizielle Korrespondenz des »Sonderauftrags Linz« dokumentieren die nur für den persönlichen Gebrauch bestimmten Aufzeichnungen in singulärer Weise die Netzwerke des NS-Kunstraubes, da sie Posses Zusammenarbeit mit NSDAP-Organisationen wie Gauleitungen, Gestapo-Dienststellen, Kunstrauborganisationen oder dem militärischen Kunstschutz offenlegen. Vor allem vertraute Posse seinen privaten Notaten vieles an, das der Geheimhaltung unterlag und das er ansonsten nur mündlich mit Hitler zu verhandeln pflegte. Eine Online-

Reisetagebuch Hans Posses · Krakau, 30. November 1939 und Warschau, 1. Dezember 1939 · Nürnberg, Germanisches Nationalmuseum, Deutsches Kunstarchiv, Nachlass Hans Posse

Edition der Reisekladden soll nun die interessierte Öffentlichkeit ebenso wie die Fachwissenschaft in die Lage versetzen, Posse in die Raubkunstdepots im annektierten Österreich und den besetzten Ländern zu folgen und den Beleg liefern, dass Hitlers Sonderbeauftragter auch die Depots der sichergestellten jüdischen Kunstsammlungen in Frankreich besichtigt hat.

Dieses einzigartige Dokument zum NS-Kunstraub sowie zur NS-Kunstpolitik stellt auch eine wichtige Quelle für die Provenienzforschung dar und wird in einem Forschungsprojekt des Germanischen Nationalmuseums, das vom Deutschen Zentrum Kulturgutverluste gefördert wird, von April 2017 bis März 2019 erschlossen. Die Arbeit ist komplex: Die meist in Bleistift geschriebenen Notizen Posses sind nur schwer lesbar, weshalb sie in einem ersten Arbeitsschritt transkribiert werden. Da es sich um Kurznotizen handelt, angelegt als Erinnerungsstützen, deren Verständnis durch Abkürzungen zusätzlich erschwert wird, müssen die Aufzeichnungen in einem zweiten Schritt kommentiert und die Kontaktpersonen, die Orte und erwähnten Kunstwerke identifiziert werden. Der so aufbereitete Quellentext zum NS-Kunstraub wird der Öffentlichkeit auf der Webseite des Germanischen Nationalmuseums zur Verfügung gestellt.

DR. BIRGIT SCHWARZ,
GERMANISCHES NATIONALMUSEUM,
NÜRNBERG

Blick in die Francisceumsbibliothek in Zerbst

Suche nach NS-Raubgut in fünf kommunalen Bibliotheken Sachsen-Anhalts

Am 1. Juli 2017 startete ein vom Landesverband Sachsen-Anhalt des Deutschen Bibliotheksverbandes e. V. initiiertes Provenienzforschungsprojekt. Unterstützt vom Deutschen Zentrum Kulturgutverluste überprüft eine externe Projektgruppe bis Dezember 2017 fünf Bibliotheken, die sich in kommunaler Trägerschaft befinden, ob ein Verdacht auf zwischen 1933 und 1945 NS-verfolgungsbedingt entzogene Bücher bestätigt oder entkräftet werden kann. Beteiligt sind die Landesbibliothek Dessau, die Stadtbibliothek Magdeburg, die Stadtbibliothek/Harzbücherei Wernigerode, die Bibliothek des Europa-Rosariums Sangerhausen und die Francisceumsbibliothek in Zerbst. Bei diesem »Erstcheck« profitieren die drei Forscherinnen der Projektgruppe von den Ergebnissen eines weiteren vom Zentrum geförderten Projekts, in dem circa 1 300 für das Thema einschlägige Akten des Landesarchivs Sachsen-Anhalt für die Provenienzforschung aufgearbeitet wurden. Denn vor allem in den gesichteten Akten der Devisenstelle, in denen der Prozess der Vertreibung und Enteignung der jüdischen Bürger der Provinz Sachsen und Anhalts zwischen 1933 und 1945 dokumentiert ist, finden sich auch zahlreiche Hinweise auf von den NS-Behörden

registrierte und konfiszierte Bücher. Da in allen fünf im Rahmen des »Erstcheck«-Projekts zu prüfenden Bibliotheken keine Verzeichnisse zu den Bucherwerbungen zwischen 1933 und 1945 vorhanden sind, können die in den Akten des Landesarchivs verwahrten Dokumente zu enteigneten Büchern und ihren Eigentümern wichtige Anhaltspunkte für die Prüfung der Bestände liefern. So liegt zum Beispiel der Akte zu Max Scheps aus Mühlhausen, dem Leiter der dortigen Verwaltungsstelle der Reichsvereinigung der Juden in Deutschland, ein Bücherverzeichnis mit insgesamt 149 Titeln bei. Max Scheps, geboren am 21. Februar 1880 in Militsch/Oberschlesien wurde am 19. September 1942 in das Ghetto Theresienstadt deportiert. Von dort ist er am 19. Oktober 1944 gemeinsam mit 1 500 Insassen des Ghettos in das Vernichtungslager Auschwitz verbracht und offenbar gleich nach Ankunft des Transports am 20. Oktober 1944 ermordet worden. Was aus seiner Bibliothek und in den Akten des Landesarchivs Sachsen-Anhalt verzeichneten Bänden anderer Enteignungsopfer geworden ist, kann möglicherweise anhand von Namenszügen oder Exlibris ihrer Vorbesitzer in den Büchern der vom Projekt zu prüfenden Bestände nachvollzogen werden. So findet sich zum Beispiel im Bestand der Stadtbibliothek Magdeburg ein Namenszug, den die aus ihrer Heimat vertriebene Magdeburgerin Alice Gutermann in einem Band hinterlassen hat. In ihrer Auswanderungsakte, die im Landesarchiv Sachsen-Anhalt verwahrt wird, ist mit Datum 29. März 1939 vermerkt, dass 78 Bücher zu ihrem Reisegepäck gehörten. Deren Verbleib ist noch zu ermitteln.

DR. MONIKA JULIANE GIBAS,
LEIPZIG

Der Arbeitskreis Provenienzforschung e. V.

Der Arbeitskreis Provenienzforschung wurde im November 2000 von vier Kunsthistorikerinnen – Ute Haug, Laurie Stein, Katja Terlau und Ilse von zur Mühlen – gegründet, um sich wissenschaftlich auszutauschen. Zwei Jahre nach dem Erlass der »Washingtoner Prinzipien« konnten diese vier Gründungsmitglieder noch nicht auf Grundlagenforschungen oder Online-Datenbanken zurückgreifen. Die Situation hat sich seitdem maßgeblich geändert. In bis heute zweimal jährlich stattfindenden Treffen mit einer wachsenden Teilnehmerzahl gelang es dem Arbeitskreis, Strukturen auf- und auszubauen sowie Methoden für die Provenienzrecherche zu entwickeln. Das eigentliche Arbeitsfeld der Wissenschaftlerinnen und Wissenschaftler konnte somit genauer umrissen und die Öffentlichkeit für diese Thematik sensibilisiert werden. Seit November 2014 ist der Arbeitskreis Provenienzforschung ein eingetragener Verein und hat inzwischen mehr als 200 internationale Mitglieder aus den Fachbereichen Kunstgeschichte, Geschichte und Zeitgeschichte, Sprach- und Literaturwissenschaften, Bibliothekswesen, Archivwissenschaften, Archäologie, Ethnologie und Rechtswissenschaften. Als international größte unabhängige Organisation aktiver Provenienzforscherinnen und Provenienzforscher fördert der Verein die interdisziplinäre Weiterentwicklung der Provenienzforschung. In derzeit sieben Arbeitsgruppen (AG) erarbeiten Mitglieder ehrenamtlich spezielle Empfehlungen und Themen. Die *AG Standardisierung von Provenienzangaben* erstellt einen praktischen Leitfaden für eine einheitliche Dokumentation der Rechercheergebnisse. Mithilfe einer standardisier-

ten Provenienzangabe kann die Herkunft von Kulturobjekten verständlich, transparent und nachvollziehbar vermittelt werden. Die *AG Erwerbungscheck* verfasst eine Vorlage, mit der öffentliche und private Einrichtungen sowie Privatpersonen vor der Erwerbung eine erste Prüfung der Herkunft auf einen möglichen NS-verfolgungsbedingten Entzug vornehmen können. Die *AG Provenienzbericht* hat zum Ziel, für den zu einer durchgeführten Provenienzrecherche anzufertigenden Forschungsbericht wissenschaftliche Standards zu entwickeln. Die *AG Wiedergutmachungsakten* erarbeitet Hilfestellungen zum Umgang mit Rückerstattungs- und Entschädigungsakten. Die *AG Online-Publikation* entwickelt ein Konzept für eine Open-Access-Publikation, um Ergebnisse der Provenienzforschung zügig veröffentlichen zu können. Mit dem Deutschen Zentrum Kulturgutverluste arbeiten Mitglieder des Arbeitskreises in der *AG Forschungsdatenbank* an einer effizienten Visualisierung und Abrufbarkeit aller Forschungsergebnisse, die aus den vom Bund finanzierten Projekten zur Provenienzforschung stammen. Die *AG Provenienzforschung in Bibliotheken* stellt das Bindeglied zum *Arbeitskreis Provenienzforschung und Restitution – Bibliotheken* dar. Aktuell ist der Arbeitskreis Provenienzforschung e. V. mit der Überarbeitung der eigenen Satzung befasst. Die Änderungen sollen im November 2017 verabschiedet werden und vor allem die Weitung des Provenienzforschungsbegriffes im Sinne der Forschung zu jeglicher Form von Translokation von Kulturgut, die es zu unterstützen gilt, beinhalten.

JOHANNA POLTERMANN,
VORSTAND ARBEITSKREIS
PROVENIENZFORSCHUNG E. V.

Das deutsch-amerikanische Austauschprogramm PREP (Provenance Research Exchange Program)

PREP wurde von der Stiftung Preußischer Kulturbesitz und der Smithsonian Institution ins Leben gerufen. Partner des Programms sind das Metropolitan Museum of Art (New York), das Getty Research Institute (Los Angeles), die Staatlichen Kunstsammlungen Dresden und das Zentralinstitut für Kunstgeschichte in München. Das Deutsche Zentrum Kulturgutverluste wirkt in beratender Funktion an der Gestaltung des Programms mit.

Das deutsch-amerikanische Austauschprogramm wendet sich an Museumsfachleute aus Deutschland und den USA, die mit Provenienzforschung und der Erforschung des nationalsozialistischen Kunstraubes befasst sind. Vorrangiges Ziel ist der Aufbau eines professionellen Netzwerkes. Thematisch bezieht das Programm verstärkt asiatische Kunst, Kunstgewerbe sowie Grafik ein, um so dem erweiterten Rahmen der Provenienzforschung zur NS-Zeit Rechnung zu tragen.

Der erste Austausch von Forscherinnen und Forschern fand in New York (Februar 2017) und Berlin (September 2017) statt. Dabei lag ein Schwerpunkt in New York auf der Präsentation digitaler Angebote zur Unterstützung der Provenienzforschung. Zahlreiche Museen und Institute wurden besucht und deren Sammlungen durch die Mitarbeiterinnen und Mitarbeiter anhand von Fallbeispielen vorgestellt. Einblicke gewährte man etwa in die Sammlungen, Archive und Online-Angebote des Metropolitan Museums, des Museums of Modern Art, der Morgan Library, des Centers for Jewish

History, des Jewish Museum und der Frick Collection. Als ein Ergebnis der New Yorker Woche plant das Deutsche Zentrum Kulturgutverluste auf seiner Website künftig Datenbanken und Online-Portale gesammelt darzustellen.

Auf amerikanischer und deutscher Seite konnte festgestellt werden, dass der Provenienzforschung häufig noch eine mangelnde Wertschätzung entgegengebracht wird. Durch zumeist nur temporär angelegte Maßnahmen geht in den Einrichtungen – gleichermaßen in den USA und Deutschland – Wissen häufig schnell wieder verloren, so dass weiterhin die dauerhafte Verankerung von Stellen gefordert und gefördert werden muss. Zudem wünschen sich die Teilnehmerinnen und Teilnehmer eine Eingliederung der Thematik in das Selbstverständnis der kulturgutbewahrenden Einrichtungen, etwa durch die Erwähnung in öffentlich zugänglichen Leitbildern.

Schließlich konnten die gemeinsam entwickelten Ideen und Forderungen aus dem Kreis der Provenienzforschung den Leiterinnen und Leitern der beteiligten Institutionen präsentiert und mit ihnen diskutiert werden.

PREP wird durch das Deutsche Programm für transatlantische Begegnung und die Beauftragte der Bundesregierung für Kultur und Medien finanziert. 2018 wird PREP in Los Angeles/München und 2019 in Washington/Dresden mit jeweils neuen Teilnehmerinnen und Teilnehmern fortgeführt.

NADINE BAUER,
DEUTSCHES ZENTRUM
KULTURGUTVERLUSTE, MAGDEBURG

Das »Modul Forschungsergebnisse«

Seit Mitte des Jahres präsentiert das Deutsche Zentrum Kulturgutverluste im Online-Portal »Modul Forschungsergebnisse« Resultate aus annähernd zehn Jahren Projektförderung zur Provenienzforschung nach NS-Raubgut in öffentlichen Museen, Bibliotheken und Archiven.

Neben einem Datenblatt zu den abgeschlossenen Projekten (derzeit 158) findet sich dort der jeweilige Abschlussbericht, sofern der Projektträger der Veröffentlichung zugestimmt hat. Darüber hinaus ist eine tabellarische Auswertung der Berichte abrufbar, die eine Durchsuchbarkeit der Ergebnisse erheblich erleichtert. Die Inhalte des Moduls werden fortlaufend erweitert und aktualisiert.

Mit der Realisierung des Moduls wurde das Versprechen eingelöst, die Arbeitsergebnisse im Interesse der Betroffenen des NS-Kulturgutraubs zur Verfügung zu stellen. Die geschaffene Transparenz der bisher erfolgten Recherchen stärkt zudem die Provenienzforschung. Schließlich bildet das Modul eine wichtige Grundlage für die in Planung befindliche Forschungsdatenbank.

Aus datenschutzrechtlichen Gründen ist eine Registrierung für Personen mit einem berechtigten Interesse erforderlich. Der Zugang zum Online-Portal und die Modalitäten der Anmeldung sind auf der Webseite des Deutschen Zentrums Kulturgutverluste zu finden.

DR. SUSANNE WEIN,
DEUTSCHES ZENTRUM
KULTURGUTVERLUSTE, MAGDEBURG

Save the Date: aktuelle Veranstaltungen des Deutschen Zentrums Kulturgutverluste

Unter dem Titel »Raub & Handel. Der französische Kunstmarkt unter deutscher Besatzung (1940–1944)« lädt das Deutsche Zentrum Kulturgutverluste vom 30. November bis 1. Dezember 2017 zu seiner Herbstkonferenz nach Bonn ein. Namhafte französische und deutsche Expertinnen und Experten referieren über den systematischen Kunstraub in Frankreich und tragen die Resultate der Recherchen in beiden Ländern zusammen. Dabei setzt das Zentrum auch mit neuen Forschungsergebnissen zu Erwerbungen Hildebrand Gurlitts in Frankreich einen thematischen Schwerpunkt. Die Konferenz findet in der Kunst- und Ausstellungshalle der Bundesrepublik Deutschland in Bonn statt. Kunstwerke des »Kunstfunds Gurlitts« werden in der parallel laufenden Ausstellung »Bestandsaufnahme Gurlitt. Der NS-Kunstraub und die Folgen« präsentiert.

Die Konferenz findet in deutscher und französischer Sprache statt. Als Kooperationspartner konnten das Deutsche Forum für Kunstgeschichte Paris und das Forum Kunst und Markt der Technischen Universität Berlin gewonnen werden. Anmeldungen für die Konferenz sind über die Website des Zentrums möglich. Die Teilnehmerzahl ist begrenzt.

Genau ein Jahr später, im November 2018, wird das Deutsche Zentrum Kulturgutverluste seine Herbstkonferenz den »Grundsätzen der Washingtoner Konferenz in Bezug auf Kunstwerke, die von den Nationalsozialisten beschlagnahmt wurden« – kurz: den »Washingtoner Prinzipien« – widmen.

Die Prinzipien, zu deren Umsetzung sich Deutschland im Sinne seiner historischen und moralischen Selbstverpflichtung bekannt hat, bestehen dann seit 20 Jahren. Die Einigung von über 40 Staaten und zahlreichen nicht-staatlichen Organisationen auf elf Grundsätze, die zur Lösung offener Fragen und Probleme im Zusammenhang mit den durch die Nationalsozialisten beschlagnahmten Kunstwerken beitragen sollen, wird oft als »Durchbruch«, »Zäsur« oder als »neue Dimension« bezeichnet. Die Tagung gibt zunächst einen Rückblick auf die Washingtoner Konferenz von 1998 und die Entwicklungen in den einzelnen Staaten seit dieser Zeit. Sie ist aber auch zukunftsweisenden Fragestellungen gewidmet: Wie sollte sich die Provenienzforschung weiterentwickeln? Welches Spektrum gibt es, bei Restitutionsbegehren faire und gerechte Lösungen zu finden? Was braucht die Provenienzforschung, um effektiv arbeiten zu können und wie können ihre Methoden in Aus-, Fort- und Weiterbildung, in Ausstellungen und in der Museumspädagogik adäquat vermittelt werden?

Die Tagung erfolgt in Kooperation mit der Stiftung Preußischer Kulturbesitz und der Kulturstiftung der Länder. Weiterführende Informationen und Details zur Konferenz wird das Zentrum im Laufe des Jahres 2018 auf seiner Website www.kulturgutverluste.de veröffentlichen.

<div align="right">

JOSEFINE HANNIG,
DEUTSCHES ZENTRUM
KULTURGUTVERLUSTE, MAGDEBURG

</div>

Tagungsberichte

From Refugees to Restitution: The History of Nazi-Looted Art in the UK in Transnational Perspective

23.–24. März 2017, Newnham College, Cambridge University

Die internationale Tagung »From Refugees to Restitution: The History of Nazi-Looted Art in the UK in Transnational Perspective« wurde vom Newnham College der Cambridge University in Kooperation mit dem Auktionshaus Sotheby's London ausgerichtet. Organisiert wurde sie von Bianca Gaudenzi (Cambridge/ Konstanz), Lisa Niemeyer (Wiesbaden), Julia Rickmeyer und Victoria Louise Steinwachs (beide Sotheby's London). Die Tagung wurde als Nachfolgeveranstaltung der im September 2014 am gleichen Ort abgehaltenen Konferenz »Looted Art and Restitution in the 20th Century: Europe in a Transnational and Global Perspective« konzipiert und knüpfte eng an deren Fragestellungen an. Jenseits der Ebene von Objektbiografien sollten die Bezüge des Phänomens Raub und Restitution zu Fragen von kultureller Identität, Erinnerung, Vergangenheitsbewältigung und materieller Kultur betrachtet werden. Beide Tagungen strebten somit eine umfassendere Historisierung des Umgangs mit geraubter Kunst an.

Hatte die Vorgängerkonferenz von 2014 dabei neben der NS-Raubkunst auch (post-) koloniale Kontexte berücksichtigt, so wurde 2017 der geografische wie chronologische Rahmen mit einem Schwerpunkt auf NS-Raubkunst und Großbritannien deutlich enger gesteckt. Die fünf Panels der Konferenz waren rechtlichen Fragen der Restitutionspraxis, den Verknüpfungen zwischen Objekt, Biografie,

Abraham van Beyeren · Stillleben mit Trauben und Pfirsichen in einer Silbertazza · 1660–1674 · Öl auf Holz · 51,5 x 38,5 cm

Das Gemälde stammt aus der Sammlung von Alfons Jaffé und wurde 2008 durch die Vermittlung von Sotheby's London an die Erben restituiert.

Erinnerung und Identität, dem Kunstmarkt nach 1945, der Restitutionspolitik der Nachkriegszeit und schließlich dem Verhältnis von Restitution, Nation und Vergangenheitsbewältigung gewidmet. Zwei Podiumsdiskussionen beleuchteten zudem die museale Forschungspraxis und die Rolle der Provenienzforschung für den Kunstmarkt. Der im Titel der Veranstaltung angekündigte Fokus auf Großbritannien kam in den einzelnen Panels allerdings nur punktuell zum Tragen, etwa in Beiträgen zu emigrierten Künstlerinnen und Künstlern oder britischen Restitutionsinitiativen der Nachkriegszeit. Umso stärker hoben die historischen Analysen der Vortragenden die Transnationa-

lität der Wege von Personen und Objekten hervor. Dabei zeigten sie politische, aber auch memoriale und identitätsstiftende Dimensionen der Bewahrung oder Rückgabe von Kulturgütern auf, die oft bis in die Gegenwart hineinwirken.

Für umfassende Diskussionen sorgten Beiträge, die sich mit der aktuellen Rechts- und Forschungspraxis auseinandersetzten. Lebhaft besprochen wurden etwa das Verhältnis von Recht und Moral bei aktuellen Restitutionsfällen und der Umgang mit »Fluchtgut«. Die beiden Podiumsgespräche zur Provenienzforschung in Museen und im Kunsthandel machten darüber hinaus Perspektiven und Problemfelder der aktuellen Forschung sichtbar, etwa die Möglichkeiten und Grenzen der Digitalisierung von Sammlungsbeständen oder die (mangelnde) Zugänglichkeit zu den privaten Archiven des Kunsthandels. Die Diskussionsrunde zum Kunsthandel warf zudem die Frage nach den Standards der Provenienzforschung in Auktionshäusern oder beim Art Loss Register auf.

Insgesamt wies die sehr gut besuchte Tagung, an der neben Provenienzforschern auch Rechtsexperten, Wissenschaftler verschiedener Universitäten und Vertreter nichtstaatlicher Organisationen teilnahmen, anschaulich auf die Bandbreite der Fragestellungen hin, die mit der Provenienz von Objekten verknüpft werden können. Zugleich wurde deutlich, dass Fragen der Transparenz, der Zugänglichkeit von Daten und der Standardisierung nicht nur die museale und juristische Praxis beschäftigen, sondern zunehmend auch auf Kunsthandel und Privatpersonen bezogen werden.

EMILY LÖFFLER, LANDESMUSEUM MAINZ, GENERALDIREKTION KULTURELLES ERBE RHEINLAND-PFALZ

Provenienzforschung zu ethnologischen Sammlungen der Kolonialzeit

7./8. April 2017, München, Museum Fünf Kontinente

Das Thema Provenienzforschung ist offenkundig auch in den ethnologischen Museen angekommen. Davon zeugen etliche Aktivitäten, Forschungsprojekte und Tagungen in der letzten Zeit. Der Fokus liegt dabei allerdings nicht auf der Suche nach NS-Raubgut, sondern auf dem kritischen Umgang mit Beständen aus der Zeit kolonialer Expansionen. So fand am 7. und 8. April 2017 im Münchener Museum Fünf Kontinente eine fachöffentlich gut besuchte Tagung zur »Provenienzforschung zu ethnologischen Sammlungen der Kolonialzeit« statt, gefördert von der Volkswagenstiftung. Sie unterschied sich von anderen ethnologischen Konferenzen erfreulicherweise dadurch, dass von den Veranstalterinnen der Kontakt mit der »klassischen« Provenienzforschung gesucht wurde und sich ein Panel exklusiv dem Thema »Colonial and Nazi era provenance research compared« widmete.

Moderiert von der Münchener Provenienzforscherin Andrea Bambi (Bayerische Staatsgemäldesammlungen) konnten dort Johanna Poltermann (ebenfalls Bayerische Staatsgemäldesammlungen, hier für den Vorstand des Arbeitskreises Provenienzforschung e. V. sprechend), Claudia Andratschke (Niedersächsisches Landesmuseum Hannover, hier für das Netzwerk Provenienzforschung Niedersachsen sprechend) sowie der Autor dieser Zeilen (für das Provenienzforschungsprojekt »Daphne« der Staatlichen Kunstsammlungen Dresden sprechend) ihre Erfahrungen und Fragen präsentieren. Diese

Colon-Figur in Gestalt eines indigenen Soldaten der »Schutztruppe« · Kamerun? (Kuyu, Mittelkongo?), vor 1911? · Holz · Höhe 70 cm · Landesmuseum Hannover, Inv.-Nr. VK 8374

bezogen sich auf die Suche nach NS-Raubgut sowie auf die Enteignungen der Nachkriegszeit in der Sowjetischen Besatzungszone beziehungsweise der DDR.

Die ethnologische Museen besonders bewegenden und an den Kern ihrer Existenz gehenden Fragen nach dem Umgang mit dem Kolonialerbe, das einen relevanten Anteil ihrer Sammlungen ausmacht, wurde in den drei anderen Panels der Tagung ausführlich diskutiert – von Museums- und Universitätswissenschaftlern und auch von Vertretern sogenannter source communities aus Finnland, Namibia und Neuseeland. Es ging dabei

um Fragen der materiellen Restitution beziehungsweise Repatriierung von Kolonialbeute, aber auch um den Austausch und die partizipative Forschung (shared research), um die Bedeutung mündlicher Überlieferung (oral history) für die Erforschung der Geschichte eines Gegenstandes, und auch um die Präsenz der Thematik in den Dauer- und Wechselausstellungen der ethnologischen Museen.

Die internationale Tagung bot – und dafür sei den Veranstalterinnen Iris Edenheiser, Larissa Förster und Sarah Fründt gedankt – die Gelegenheit zu einer ersten, keineswegs ganz einfachen Annäherung. Dass von den Tagungsteilnehmenden immer wieder distanzierend von »den Kunsthistorikern« gesprochen wurde, war noch Ausdruck einer gewissen Zurückhaltung. Doch es wurde ein wichtiger Schritt zu einem produktiven Austausch über Methoden und Themen sowie zu einem gegenseitigen Lernen gemacht – ein Schritt, dem weitere folgen werden.

PROF. DR. GILBERT LUPFER, STAATLICHE KUNSTSAMMLUNGEN DRESDEN

..

Frühjahrstreffen Arbeitskreis Provenienzforschung e. V.

24. – 26. April 2017,
Staatliche Kunstsammlungen Dresden

Thematischer Schwerpunkt des Frühjahrstreffens des Arbeitskreises Provenienzforschung e. V. in Dresden waren Kulturgutentziehungen auf dem Gebiet der Sowjetischen Besatzungszone (SBZ) und in der DDR.

Ute Haug, Vorsitzende des Vereinsvorstands, betonte einleitend eine beachtliche quantitative als auch qualitative Erweiterung der Provenienzforschung in den letzten Jahren:

Die ersten Treffen des Arbeitskreises fanden ab 2003 informell und in überschaubarer Runde statt, mittlerweile habe der Arbeitskreis über 200 Mitglieder. Auch die Ausdehnung der Provenienzforschung auf andere Entziehungskontexte neben dem NS-Kulturgutraub, beispielsweise in der SBZ und DDR, aber auch auf die Zeit des deutschen Kolonialismus, sei beachtlich. Marion Ackermann, Generaldirektorin der Staatlichen Kunstsammlungen Dresden, erläuterte, dass die Problematik des Entzugs von Kulturgütern zwischen 1945 und 1989 in den neuen Bundesländern zwar seit Langem präsent sei, aber darüber hinaus eine noch wenig wahrgenommene und erforschte gesamtdeutsche Dimension habe. Die unterschiedlichen Erfahrungswerte der Provenienzforscherinnen und Provenienzforschern aus den »alten« und den »neuen« Bundesländern war im Publikum entsprechend spürbar. Weitere Aufklärung bedürfen auch die deutschdeutschen Kunsttransfers durch die Kunst und Antiquitäten GmbH (KuA), die Kunstgegenstände und Antiquitäten unter anderem über den Westberliner Kunsthandel in die gesamte Bundesrepublik verkauften.

Einigkeit bestand darin, dass Kulturgutentziehungen vor und nach dem Kriegsende 1945 einer juristischen und moralischen Differenzierung bedürfen: Die Rückgabe von Kulturgütern als übergeordnetes Ziel der Provenienzforschung zu NS-Raubgut erscheint für die Entziehungen in SBZ und DDR zukünftig nicht wahrscheinlich. Dies liegt – neben moralischen Aspekten – auch in der unterschiedlichen Rechtslage begründet: Für die Enteignungen im Zuge der Bodenreform 1945/46 in der SBZ sind klare Rechtsgrundlagen zur Rückerstattung durch das Entschädigungs- und Ausgleichsleistungsgesetz geschaffen worden; für die Restitution von in

Demonstration zur Bodenreform auf dem Rittergut Helfenberg bei Dresden · 27. Oktober 1945

der DDR entzogenen Kulturgütern bildet das Vermögensgesetz die Basis. Allerdings sind nicht alle Formen von Kulturguttransfers in der DDR pauschal als Unrecht einzustufen. Die Bewertung der »Schlossbergungen« im Zuge der Bodenreform in der SBZ nahm eine zentrale Rolle auf der Tagung ein: Die euphemistische Bezeichnung »Schlossbergung« für die Leerräumung enteigneter Herrenhäuser kann nur als Sammelbegriff für regional unterschiedliche Abläufe gelten. Mancherorts stand die Sicherung kunsthistorisch bedeutender Interieurs vor der unsachgemäßen Nachnutzung oder Plünderung tatsächlich im Vordergrund. Andernorts glichen die »Schlossbergungen« selbst eher Plünderungen zur weiteren Verwertung der mobilen Güter. Da vielfach museale Sammlungen als Kriegsbeute in die Sowjetunion verbracht und Museen und ihre Depots dementsprechend leer geräumt wurden, war man mitunter für eine Aufstockung der Bestände durch Schlossbergungsgut dankbar.

Auch die Bewertung der Involvierung von Museumsmitarbeitern und -direktoren in die Verwertung enteigneter Kunstwerke wurde am Beispiel der Dresdener Einrichtungen thematisiert: Zwischen krimineller Bereicherung, Verschleierung, Bemühungen zur Bewahrung der Werke und der Verweigerung politischer Anweisungen waren sämtliche Verhaltensweisen möglich. Im Laufe der Tagung stellte sich heraus, dass die These einer Überlagerung von Entziehungskontexten, also beispielsweise NS-Raubgut, das in der SBZ/DDR erneut enteignet wurde, bislang nur in wenigen Fällen dokumentiert ist; hier besteht weiterer Forschungsbedarf. Für Kulturgutentziehungen in der DDR wurde die Ausweitung von Entziehungsmaßnahmen zur Devisenbeschaffung ab 1973 durch Gründung der KuA anschaulich dargelegt. Besonders interessant erschienen hier augenscheinliche Konflikte zwischen der DDR-Kulturgutschutzkommission und den Museen einerseits sowie der merkantil ausgerichte-

ten KuA: Während erstere die Ausfuhr bedeutender Kulturgüter zu verhindern suchten, war es Ziel der KuA, diese gewinnbringend ins westliche Ausland zu veräußern. Insgesamt ergab sich ein fachlich fundierter Einblick in die Komplexität der Materie und die zahlreichen Forschungsdesiderata.

Für das Deutsche Zentrum Kulturgutverluste fungiert dessen neuer wissenschaftlicher Mitarbeiter Mathias Deinert ab Mai 2017 als Ansprechpartner für Fragen der Entziehung in der SBZ und DDR. In der außerordentlichen Mitgliederversammlung des Arbeitskreises wurde Leonhard Weidinger zum neuen Vorstandsvorsitzenden des Vereins in Nachfolge von Ute Haug gewählt.

SOPHIE LESCHIK,
DEUTSCHES ZENTRUM
KULTURGUTVERLUSTE, MAGDEBURG

..

»Treuhänderische« Übernahme und Verwahrung – international und interdisziplinär betrachtet

2. – 4. Mai 2017, Arbeitsbereich NS-Provenienzforschung der Universitätsbibliothek Wien

Die Tagung an der Universität Wien befasste sich – über den Kontext der NS-Provenienzforschung hinausgehend – mit der Frage des Umgangs mit jenem nach 1945 an Museen, Sammlungen, Bibliotheken und Kulturinstitutionen in Verwahrung genommenen Kultur- und Raubgut. Die Konferenz zeichnete sich durch ihre internationale Besetzung sowie den vielfältigen kunst-, rechts- und verwaltungshistorischen Zugängen zu diesem Themenkomplex aus. Zunächst wurde

aus juristischer Sicht auf die Problematik des diffusen Terminus »treuhänderisch« eingegangen und auf das Fehlen einer einheitlichen rechtlichen Definition hingewiesen. Aus einem »Treueverhältnis«, so der grundsätzlich abgesteckte Rahmen, resultiert eine ethische Verpflichtung zur Rückgabe.

Die Forschungsberichte zeigten neben dem Ausmaß des nach 1945 oft erblos gebliebenen jüdischen Vermögens die Komplexität und die Schwierigkeiten der Rekonstruktion der Übernahmeprozesse, der Identifizierung und Zuordnung der »treuhänderisch« übernommenen Sammlungen und Kunstgegenstände. Die Referenten unterstrichen, inwiefern Raub- und Verwertungsprozesse sich nach 1945 nahtlos durch Verschleppungstaktiken und Verschleierungen seitens der staatlichen Behörden weiterzogen. Sie bekräftigten damit den massiven Bedarf an biografischen Forschungen zu den an leitenden ministeriellen Verwaltungsstellen und an Kunst- und Kulturinstitutionen agierenden Beamten und Mitarbeitern und forderten insgesamt die Beseitigung der weißen Flecken in der Verwaltungsgeschichte nach 1945 voranzutreiben. Der Verwahrungsstatus von Treuhänderschaften nach 1945 geriet häufig durch die Praxis der Inkorporierung in den Bestand der jeweiligen Institutionen in »Vergessenheit«. Die wechselhafte Geschichte dieser Sammlungen – bedingt durch deren mehrmalige Transferierungen, die schlecht dokumentierten Übernahmeaktionen, bewusste Fälschungen der Geschäftsunterlagen oder die vielerorts schlechte Quellenlage – behindert bis heute die Identifizierung der Provenienzen und die Zuordnung von Sammlungen.

Einen weiteren Schwerpunkt der Tagung bildete der Umgang mit Kunstwerken und Sammlungen, die durch nach 1945 erfolgte

Bücher aus der Bibliothek der All Peoples Association

Enteignungen und Nationalisierungspolitik – wie in Polen oder durch die Bodenreformen in der ehemaligen DDR – in den Besitz staatlicher Sammlungen und Bibliotheken kamen. In manchen Beiträgen von osteuropäischen Referenten (Polen, Tschechien, Lettland) wurde verdeutlicht, dass es an einer konsensualen Bereitschaft zur Provenienzforschung mangelt: ein Befund, der durch die staatlicherseits erschwerte Rückstellung von Vermögensentziehungen – oder wie im Fall von Polen durch weitgehend fehlende Restitutionsgesetze – behindert und durch das Festhalten der eingeschränkten Rückgabe von Raubgut, speziell an jüdische Privatpersonen, verstärkt wird. Dieser bis heute zu konstatierenden Unpopularität der Rückgabe von sich in staatlichem Besitz befindlichem ehemaligen »jüdischen« Kunst- und Kulturgut steht die Konzentration auf die durch den Zweiten Weltkrieg erfolgten Kriegsverluste und der nach 1945 durch die kommunistischen Regime erfolgten Enteignungen gegenüber. Die Tagung verwies damit auf die künftigen Themenfelder und auf die zu erwartenden Auseinandersetzungen einer sich »europäisierenden« Provenienzforschung.

DR. WALTER MENTZEL,
UNIVERSITÄTSBIBLIOTHEK DER
MEDIZINISCHEN UNIVERSITÄT WIEN

Private Passion – Public Challenge: Musikinstrumente sammeln in Geschichte und Gegenwart

9. – 11. Mai 2017, Nürnberg,
Germanisches Nationalmuseum

Blick in die Musikinstrumentensammlung von Paul Kaiser-Reka · circa 1940–1950 · Nürnberg, Germanisches Nationalmuseum, Sammlung Rück

Wie kann eine stetige und nachhaltige Forschung zu historischen Musikinstrumenten und zur Geschichte von Musikinstrumentensammlungen geleistet werden, wenn sich der weitaus größere und bedeutendere Teil dieses kulturellen Erbes in Privatbesitz befindet, während öffentliche Einrichtungen nur selten oder gar nicht in der Lage sind, ihre Sammlungen zu erweitern und sachgerecht zu bewahren? Als Passion privater Sammler und Herausforderung für die öffentliche Hand war das kulturelle Erbe der Sammlungen historischer Musikinstrumente von den Initiatoren und Organisatoren dieser Konferenz charakterisiert worden.

Das Germanische Nationalmuseum nahm die Erwerbung der musikhistorischen Sammlung Rück 1962 – bislang die letztmalige Übernahme einer Musikinstrumentensammlung dieser Dimension und Bedeutung aus Privatbesitz durch ein von der öffentlichen Hand getragenes Museum in Deutschland – zum Anlass, um diese als »Querstand« gekennzeichnete Situation zu analysieren und Auswege aus dem Dilemma aufzuzeigen. Insbesondere die 2015 mit Unterstützung der Deutschen Forschungsgemeinschaft begonnene Erschließung, Dokumentation und Auswertung der den Aufbau dieser Sammlung begleitenden Korrespondenz der 1930er und 1940er Jahre – insgesamt über 17 000 Dokumente – hat nach Einschätzung der Verantwortlichen am Germanischen Nationalmuseum bereits vor Abschluss des Projekts zu Fragestellungen für unterschiedliche Disziplinen geführt, die »weit über die herkömmlichen Ansätze der Provenienzforschung hinausgehen«.

22 Referentinnen und Referenten aus Deutschland, Finnland, Frankreich, Italien, Österreich und der Schweiz waren bei der Tagung zusammengekommen, um Ideen vorzustellen und auszutauschen, auf welche Art und Weise Forschung und eine gleichermaßen attraktive und angemessene museale Präsentation mit der kulturgeschichtlichen Praxis und Leistung des privaten Sammelns

von Musikinstrumenten verknüpft werden könnten. Somit wurden also auch und nicht zuletzt Fragestellungen zur Herkunft und zu Vorbesitzern der Instrumente sowie zu Zeitpunkten und Umständen der Erwerbungen und Verkäufe aufgegriffen. Wie weit jedoch die Provenienzforschung und insbesondere die damit verbundene Suche nach »NS-Raubgut« in öffentlichen und privaten Kunstsammlungen mittlerweile im öffentlichen Bewusstsein wie auch in den historischen Fachdisziplinen im Unterschied zur diesbezüglichen Erforschung von Musikinstrumentensammlungen verankert ist, wurde schlaglichtartig bei der Nennung des Namens Gurlitt deutlich: dem des Kunsthistorikers, Museumsdirektors und Kunsthändlers Hildebrand und dem seines Bruders Wilibald. Letzterer war Musikhistoriker und von 1919 bis zur Amtsenthebung 1937 zunächst als Lektor und schließlich als Ordinarius an der Universität Freiburg tätig. Unter seiner Leitung erfolgte der Aufbau der Musikinstrumentensammlung des Musikwissenschaftlichen Seminars. In Bezug auf den Leipziger Musikverleger Henri Hinrichsen, der 1942 im Vernichtungslager Auschwitz ermordet wurde, dürften sich die beruflichen Interessen von Hildebrand und Wilibald Gurlitt zweifellos gekreuzt haben.

Im Verlauf der Konferenz stellte sich heraus, dass seit dem Erscheinen der grundlegenden Studie von Willem de Vries zum »Sonderstab Musik« des Einsatzstabs Reichsleiter Rosenberg (ERR) vor nahezu 20 Jahren keine Überblicksdarstellung und nur wenige Fallstudien vorgelegt wurden, die den NS-verfolgungsbedingten Entzug von Musikinstrumenten zum Gegenstand haben. Musikinstrumente wie auch historisch gewachsene Sammlungen und Musikalien waren kaum im Blick, obgleich davon auszugehen ist, dass in nahezu jedem (groß-)bürgerlichen Haushalt und somit auch in jüdischen Familien ein oder mehrere Instrumente vorhanden waren, auf denen Hausmusik gepflegt wurde oder sogar eine Karriere als Musiker oder Komponist dort ihren Ausgangspunkt gehabt hatte. Ebenso deutlich wurde, dass sich die Herausforderungen an die Provenienz- und Raubgutforschung zu Musikinstrumenten anders gestalten als die zu Kunstsammlungen. Übereinstimmend ist jedoch die Tatsache, dass mit jedem Objekt ohne Provenienznachweis, das in einer Ausstellung präsentiert oder im Handel zum Verkauf angeboten wird, den an diesem Stück Interessierten ein wesentlicher Teil seiner Geschichte, seiner Objektbiografie vorenthalten wird.

Das Germanische Nationalmuseum hat mit dieser Konferenz einen wichtigen und notwendigen Beitrag geleistet, auf bestehende Desiderata der musikhistorischen Forschung im Hinblick auf das private Sammeln von Musikinstrumenten hinzuweisen, und Impulse zu geben, wie sich die öffentlichen wissenschaftlichen Institutionen den daraus resultierenden Herausforderungen stellen sollten. Eine in diesem Spannungsfeld von privater Sammelleidenschaft und öffentlicher Verantwortung für die Erhaltung des kulturellen Erbes wahrzunehmende Aufgabe besteht darin, den Verbleib jener Musikinstrumente zu bestimmen, die den von den Nationalsozialisten verfolgten Berufs- und Laienmusikern, den enteigneten Instrumentenbauern und -sammlern entzogen wurden.

DR. UWE HARTMANN,
DEUTSCHES ZENTRUM
KULTURGUTVERLUSTE, MAGDEBURG

Profil und Identität.
Die Sammlungen im Selbstbild der Universität. Jahrestagung der Gesellschaft für Universitätssammlungen

13. – 15. Juli 2017, Universität Leipzig

Die Jahrestagung der Gesellschaft für Universitätssammlungen fand dieses Jahr an der Universität Leipzig statt. Tagungsort war auch das an die Universität angegliederte GRASSI Museum für Musikinstrumente, in dem dessen Leiter, Josef Focht, einen Vortrag zur interdisziplinären Forschung am Musikinstrumentenmuseum hielt. Das Thema Provenienzforschung kam im Panel »Besitzgeschichte« durch den Vortrag von Ute Däberitz zur Verlustproblematik der Gothaer Sammlungen nach dem Zweiten Weltkrieg und die Erläuterungen von Birgit Brunk zur Überweisung eines Gemäldes von Max Beckmann an das Museum der bildenden Künste Leipzig im Jahr 1952 zum Tragen.

Das Deutsche Zentrum Kulturgutverluste hat anlässlich der Tagung einen Workshop angeboten, welcher der Sensibilisierung für Provenienzforschung innerhalb universitärer Sammlungen dienen sollte. Das Zentrum förderte bereits einige Projekte an Universitäten, vor allem zur Kontext- und Grundlagenforschung. Bestandsprüfungen waren bisher – außer in Universitätsbibliotheken – eher selten und sollen nun mit Unterstützung der Koordinierungsstelle für wissenschaftliche Universitätssammlungen in Deutschland den Rahmen der Förderung erweitern. Erste Schritte wurden mit Projekten in der ethnologischen Sammlung der Universität Göttingen, am archäologischen Seminar in Jena und dem

Flügel der Firma Tröndlin · Leipzig, um 1830 · Musikinstrumentenmuseum der Universität Leipzig, Inv.-Nr. 3191 (Zugang 1946 im Kontext der »Schlossbergung«)

Projekt »Das Instrumentenmuseum der Kölner Musikwissenschaft im Netzwerk der NS-Zeit« an der Universität Köln unternommen. Dort werden seit Januar 2017 die Hintergründe des Sammlungsaufbaus erforscht.

NADINE BAUER,
DEUTSCHES ZENTRUM
KULTURGUTVERLUSTE, MAGDEBURG

Rezensionen

»Ich werde aber weiter
sorgen«. NS-Raubkunst
in katholischen Kirchen
Irena Strelow

Hentrich & Hentrich
Verlag, Berlin 2017,
292 S.

NS-Raubkunst in katholischen Kirchen

Der Untertitel des Buches lässt aufhorchen: »NS-Raubkunst in katholischen Kirchen«. Gibt es da ein bislang verschwiegenes, verheimlichtes Thema, das in den großen Zusammenhang des Kunstraubes im Nationalsozialismus hineingehört? Doch die Autorin, Irena Strelow, muss die Leserschaft bereits im Vorwort enttäuschen: »Die ursprüngliche Absicht der Verfasserin, sechs katholische Kirchen auf Raubkunst zu untersuchen, musste 2015 endgültig aufgegeben werden.« Denn »mit den Ergebnissen« – gemeint: ihren Forschungen – wuchs »der Widerstand von Seiten der Kirche« und es wurde »der Zugang zu weiteren Archiven erschwert«. So bleibt als Gegenstand der vorliegenden Untersuchung die Salvatorkirche in Berlin-Lichtenrade und als Ausgangspunkt der Verdacht, dass zwei nach 1936 in die Ausstattung des Kirchenschiffs integrierte barocke Gemälde aus jüdischem Eigentum stammen könnten. Irena Strelow hat den Weg dieser Bilder rückverfolgt; und wenn der Leser auch an der Ausstattung einer kleinen Kirche in einem Berliner Außenbezirk womöglich keinen tieferen Anteil nimmt, so öffnet sich doch durch die Figur des Händlers, über den besagte Gemälde an die Gemeinde gelangten, der Blick auf den Alltag der Verfol-

gung und Ausplünderung jüdischer Mitbürger im »Dritten Reich«.

Rudolf Sobczyk war einer jener zahlreichen »neuen« Kunsthändler, deren Geschäft darin bestand, den materiellen Besitz der entrechteten Juden weiter zu veräußern. Seiner Tätigkeit ist die Autorin nachgegangen: Der nach der Machtergreifung in die NSDAP eingetretene Sobczyk »betrieb offiziell ein ›diskretes Geschäftslokal‹ von beachtlichen Dimensionen, trat auf Auktionen zurückhaltend unter einem Pseudonym auf und wickelte einen Teil seiner Geschäfte auf seinem privaten Grundstück in Lichtenrade ab«. Der Betrieb florierte; schließlich übernahm Sobczyk nach Bombenschäden an seinem Geschäftslokal in der innerstädtischen Chausseestraße 1944 sogar das Gebäude der Wochentagssynagoge in Kreuzberg als Lager für – so offiziell – »Film- und Bühnenrequisiten«. Mit welchen Schwierigkeiten, mit welcher Ignoranz Erben ausgeplünderter Familien nach dem Krieg von der West-Berliner Verwaltung behandelt und mit welch' lächerlichen Summen sie »entschädigt« wurden, beleuchtet dieses Fallbeispiel der Kirchenausstattung die Praxis dessen, was man bewusst positiv »Wiedergutmachung« nannte. Insgesamt ist das Buch – eine Dissertation an der Freien Universität Berlin – ein in seiner Detailgenauigkeit bedrückender Beitrag zur Alltagspraxis der Ausplünderung und deren scheinlegaler Ausgestaltung unter dem NS-Regime. Offenkundig muss die Kirche als Gesamtverband die Raubkunst-Problematik ernster nehmen als bisher. Auch barocke Gemälde können, wie sich hier zeigt, eine noch sehr junge Geschichte von Raub und Vergessen aufweisen.

BERNHARD SCHULZ

..

NS-Provenienzforschung und Restitution an Bibliotheken
Stefan Alker, Bruno Bauer, Markus Stumpf

De Gruyter SAUR, Berlin 2016,
133 S.

Raubgutsuche als Selbstverständlichkeit

Seit dem Bücherfund von Bautzen ist die Aufmerksamkeit für die Raubgut-Problematik in Bibliotheken weiter gestiegen – in der Fachwelt, aber auch in einer breiteren Öffentlichkeit. Zahlreiche Medien berichteten, als im Herbst 2016 in der sächsischen Provinz ein Teil der Büchersammlung identifiziert werden konnte, die der Familie des HERTIE-Eigentümers Georg Tietz im Zuge der »Arisierung« geraubt worden war. Der beim De Gruyter Verlag publizierte Praxiswissen-Band »NS-Provenienzforschung und Restitution an Bibliotheken« erscheint also zu einem passenden Zeitpunkt: Der Bautzener Fund hat schlaglichtartig verdeutlicht, dass nicht »nur« wissenschaftliche Bibliotheken von der Thematik betroffen sind, sondern auch Stadtbibliotheken, sofern sie Altbestände haben. Das ist vornehmlich – aber nicht nur – in den neuen Bundesländern der Fall.

Es ist daher folgerichtig und zu begrüßen, dass das Autoren-Trio Stefan Alker, Bruno Bauer und Markus Stumpf »nicht in erster Linie die ausgewiesenen ExpertInnen« erreichen will – vielmehr wünschen sich die Verfasser, wie sie im Vorwort schreiben, auch eine Sensibilisierung des »regulären Bibliothekspersonals« sowie der Bibliotheksnutzerinnen

und -nutzer. Anders wäre eine praktische Breitenwirkung auch gar nicht denkbar: Schließlich sind es schon aufgrund der Begrenztheit der Personalressourcen keineswegs immer speziell geschulte Kräfte, die mit der Einarbeitung von antiquarischen Neuzugängen, Aussonderungen oder der Betreuung von Altbeständen befasst sind.

Auch der Wunsch nach Einbeziehung der Bibliotheksnutzerinnen und -nutzer hat durchaus nicht nur appellierenden Charakter, im Sinne einer gesellschaftlich-politischen Unterstützung der Provenienzforschung. Denn durch einen Nutzer, der sich über den Eintrag »J. A.« im Einband mehrerer Bücher wunderte, begann in den frühen 1990er Jahren die Provenienzforschung an der Bremer Staats- und Universitätsbibliothek. Freilich waren dort neben den Nutzer-Hinweisen noch eine Petition sowie ein Beschluss des Senats notwendig, um dem Haus zu seiner Vorreiterrolle zu verhelfen – die dann wiederum von der bundesweiten Kollegenschaft äußerst skeptisch und mit zum Teil unverhohlenem Missfallen beäugt wurde. Bei »Raubgut« dachte man in erster Linie an die eigenen kriegsbedingten Verluste, nicht an eine Täterrolle – dabei hatten jüdische Verbände bereits in den 1950er Jahren versucht, mit Anzeigen in bibliothekarischen Fachblättern auf die Thematik aufmerksam zu machen.

Der Umgang mit NS-Raubgut – oder mit Beständen aus anderen Verfolgungskontexten – ist keine Angelegenheit, die sich auf zeitlich befristete Spezialprojekte beschränkt. Sie ist vielmehr eine Aufgabe, wie die Autoren zu Recht hervorheben, die »nicht isoliert von den anderen Geschäftsgängen einer Bibliothek erledigt werden kann«. Entsprechend

systematisch und gut verständlich listen sie auf, welche Verdachtsmomente relevant sein können und welche ersten Schritte gegebenenfalls erforderlich sind. Buch-Autopsien als Teil des Forschungsinstrumentariums werden ebenso erläutert wie die Anlage von Falldossiers. Zudem erhält man praktische Hilfestellung für eine aktive Erbensuche, die Beantragung von Fördermitteln bis hin zu vorformulierten Stellenausschreibungen für NS-Provenienzforscher. Denn klar ist: Sollte sich eine Institution für eine systematische Bestandsüberprüfung entscheiden, wird sie Experten brauchen. Der Weg dorthin muss aber von vielen mitgegangen werden.

Die Autoren verfügen über langjährige Erfahrungen in der NS-Provenienzforschung. Dass zwei von ihnen zudem dem Vorstand der Österreichischen Bibliotekarsvereinigung (VÖB) angehören, verweist auf die dort mittlerweile vorhandene Verankerung der Thematik. Und das, obwohl die Provenienzforschung in Österreich erst 2002 begann und heute – zumindest im Bereich der Universitätsbibliotheken – über Eigenmittel oder »hochkompetetive Forschungsprogramme mit geringer Erfolgschance«, wie die Autoren formulieren, finanziert werden muss. Mittlerweile, so die Autoren weiter, gehöre es dennoch »zum guten Ton jeder wissenschaftlichen Bibliothek in Österreich, sich dem Thema des Bücherraubs zu stellen«.

Ob das in dieser Umfänglichkeit auch über die deutschen Schwesterinstitutionen gesagt werden kann, mag dahin gestellt bleiben. Seit 2008 stehen Bundesmittel zur Verfügung, um Projekte zur Provenienzforschung zu unterstützen, aber nur etwas mehr als zehn Prozent der wissenschaftlichen Bibliotheken in Deutschland nutzen diese Fördermöglich-

keiten. Auch die Einsicht, dass es keine »Gnade der späten Gründung« gibt, verbreitet sich erst allmählich: Gerade die Bibliotheken von Reformuniversitätsgründungen der 1960er und 1970er Jahre griffen auf antiquarisches Material zurück, um Bestände aufzubauen. Der Praxiswissen-Band widmet sich daher aus gutem Grund auch dem Problem des sekundären Raubguts.

Im Bereich der kommunalen Bibliotheken, deren Alltag viel weniger mit Forschung und Drittmittel-Akquise zu tun hat, war man in Bautzen zum Zeitpunkt des Hertie-Fundes noch allein auf weiter Flur, mit Ausnahme der historisch bedingten Sonderfälle in Berlin und Nürnberg. Mittlerweile stellt sich auch die Hannoveraner Stadtbibliothek ihren umfangreichen Beständen aus der NS-Zeit. Weitere wissenschaftliche und kommunale Häuser werden folgen.

Der De Gruyter-Band hilft in diesem Prozess nicht nur als hochgradig konkrete, praxistaugliche Handreichung – er vermittelt durch seinen nüchternen, sachorientierten Duktus darüber hinaus noch etwas Grundsätzlicheres: das Gefühl der Normalität. Der Subtext der Publikation lautet also: Provenienzbewusstsein, aus dem Forschung erwachsen kann, gehört als unaufgeregter Standard zum Selbstverständnis jeder Bibliothek.

HENNING BLEYL

Der Gurlitt-Komplex.
Bern und die Raubkunst
Oliver Meier, Michael Feller, Stefanie Christ

Chronos Verlag, Zürich 2017, 375 S.

Berner Spurensuche

Der »Fall Gurlitt« war der spektakulärste in der mittlerweile langen Reihe von Vorgängen um Restitutionen NS-verfolgungsbedingt entzogener Kunstwerke in Deutschland. Er war aber auch derjenige Fall mit der überraschendsten Wendung. Denn »letztlich schlug der deutsch-österreichische Doppelbürger seiner ungeliebten ersten Heimat, deren Polizei sowie der Staatsanwaltschaft doch noch ein Schnippchen« – Cornelius Gurlitt vermachte seinen Bilderschatz dem Kunstmuseum Bern. Damit geriet nunmehr die Schweiz in den Fokus des öffentlichen Interesses, und es sind drei jüngere Journalisten der »Berner Zeitung«, die mit ihrem Buch »Der Gurlitt-Komplex. Bern und die Raubkunst« gleich mehrere Themenkomplexe überzeugend zusammenführen. Zum einen geht es um den »Fall Gurlitt«, der hier noch einmal knapp, aber mit Blick für entscheidende Details zusammengefasst wird. Dann aber ist es das Kunstmuseum Bern, das erstmals genauer betrachtet wird, und schließlich wird der Bereich des in und um Bern ansässigen Kunsthandels beleuchtet, wofür die beiden legendären Namen Eberhard Kornfeld und Roman Norbert Ketterer stehen. Und wie sich zeigt: Alles hat mit allem zu tun.

Die beiden Kunsthändler sind geradezu ein paradigmatisches Beispiel für die ungute Rolle, die der Auktionshandel – in der Schweiz zurückgehend bis zur berüchtigten Luzerner Auktion Fischer von 1939 – bei »belasteten«, sprich womöglich aus jüdischem Eigentum stammenden Kunstwerken gespielt hat, und sie haben beide ihre Verbindungen zu Cornelius Gurlitt und dessen möglichst im Verborgenen getätigten Bilderverkäufen.

Weitere Fälle von NS-Raubkunst werden in dem Buch dargestellt, solche mit Schweizer Beteiligung und explizit solche, die in Bern spielen; »Das Kunstmuseum Bern auf dem Prüfstand« und »Raubkunst – Berner Verstrickungen« als Kapitelüberschriften sind treffend formuliert. Das alles ist sauber recherchiert, belegt in 1563 Anmerkungen und ausgewiesen mit einem umfassenden Quellenverzeichnis.

Wenn etwa die zweifelhafte Praxis von vollmundigen Verdächtigungen und stillschweigenden Vergleichen angesprochen wird, ist unverblümt von »Erpressung« als einem »Geschäftsmodell von Anwälten und Erbenjägern« die Rede. Ebenso kritisch wird jedoch auch die lange, allzu lange abwehrende Haltung der Schweiz bewertet. Das Buch schließt im Hinblick auf die geplante Ausstellung des Berner Gurlitt-Erbes mit den Worten: »Bei einer Schau mit Werken der Sammlung Gurlitt« werde »sich das Kunstmuseum keine Zurückhaltung leisten können.« Gurlitt als Paradigma der Geschichte der Raubkunst-Aufarbeitung, das ist der rote Faden des Buches, das weit über seinen titelgebenden Anlass hinaus verdient, als Nachschlagewerk wahrgenommen zu werden.

BERNHARD SCHULZ